就是要彈吉他

Author/作者
張雅惠

Editors /編輯團隊
雅惠的孩子們

【作者簡介】

張雅惠—

　　台中人，吉他老師，知者來音樂推廣中心創辦人，擔任中部地區數十所高中職及大學部吉他社指導老師。從小瘋狂熱愛音樂，18歲時義無反顧地踏入吉他教學，從此一生嫁給吉他。三十多年來，不管在音樂或人生的道路上，她深入淺出的教學及堅持不懈的態度，影響數以萬計的學生，包括許多音樂人如蘇打綠團長阿福、FIR吉他手阿沁、蕭敬騰御用吉他手阿火、中離狗樂團陳懷恩等等。

【編輯群】

尤泰傑	丘育瑄	李　明
茆明泰	孫伯元	張孟揚
康育瑄	張儀亭	莊鈞甯
許銘炘	陳仲穎	裘詠靖
劉家佑	劉獻中	馬鶴誠

【序】

　　「我要在30分鐘內，教會一個歐巴桑自彈自唱！」教吉他三十幾年來，這是我的夢想。

　　這些年有很多人問：「老師妳為什麼不出書？」這是因為我還沒有完全準備好。

　　但現在我可以了，找到了一個方法，讓不管是歐巴桑、阿公、阿嬤或是小朋友，通通都能夠輕鬆學會彈吉他。所以，我要出書了！

　　時代在改變，教法當然也要改變！

　　以前的囝仔，進步可以慢慢的，熱情不會很快地褪去，現在的孩子，需要成就感來支持熱情；感謝最近遇到的一群學生，讓我在教學上踢到了鐵板，絞盡腦汁想了很多跳脫傳統的方法，才讓他們能夠開心地練吉他，要不是因為他們，我現在可能還在 C Am Dm G7...

　　從 C 調、G 調和弦開始學吉他，事實上常常會因為和弦不太好壓，造成挫折感，我思考了很久，嘗試用 A 調及 E 調作為起點，讓換和弦變得非常簡單，再搭配一些空弦效果，讓曲子變得很豐富；還有最重要的是，左手在指板上飛來飛去，讓初學者也可以看起來 帥氣香甜！

　　說了這麼多，其實，改變教法及出書都是為了一個目的：「希望愈來愈多的人能快樂彈吉他，然後，開始喜歡音樂。」

　　臺灣的音樂，直直駛！

推薦序

● 蕭敬騰Band Leader 阿火

那一天，小心翼翼地撕開牛皮紙袋
翻了第一頁，彷彿是時光機
帶我回到當年跟張雅惠老師學吉他的模樣
我看了『序』，感覺老師一樣那麼熱誠、可愛！

我不是一個音樂天才
C、Am、Dm、G7 真的是我的起點
老師的指導，深深的影響我這一輩子！

這本書，加入了 E、A Open
是我看過最直接有用的彈唱教學百科
如果你打算彈吉他，不知道怎麼開始？
別想太多～『就是要彈吉他』！

● 蘇打綠團長 阿福

彈吉他哼哼唱唱，是一件無與倫比幸福的事情。
每次蘇打綠在點歌的環節，我總是能聽著青峰哼唱，
很快就能跟上弦律，搭起伴奏。
這些都是在老師的教學下訓練出來的基礎。

這本書，將老師數十年的教學經驗，
透過紙本，傳遞給對吉他有興趣的朋友。
就像本武功秘笈般的，毫無保留地將吉他所需的知識，
藏在這本書裡面。

目錄

陳品儒　楊雅智　徐佳瑋　洪晉偉　劉紀麟　江鴻昌　龔德　陳映琳　蔡森閔　黃紀嵐　楊逸紋　張益奇
阿班　沈煥芸　張志宇　陳韋苹　張勝傑　陳建豪　陳映琳　林永裕　陳瑄幼
黃亦揚　陳妍　符致軒　陳高惇　謝佳玲　郭可風　賴俞霏　林惠婷　林念鴻
陳俊錡　許書豪　林孟虹　陳柄樺　黃仲儒　潘建良
王端龍　謝豐旭　黃子庭　黃瓊惠　王清海　陳鈺林　邱雅筑　沈宏螢
賴靖玟　柯南　江長村　孫筱翠　林懿杰　沈俊賢　紅豆　賴明助　邱是聞　陳裕凱
王芯瑜　何昇晏　陳弦鋐　何榮杰　茆明泰　胡景文　詹子同　楊淑君
-33　丘育瑄　彭湘鈞　李瑋珊　賴計喻　曾郁萍　吳慧玲　江興揚
詹欣翰　陳柏嚴　楊婷婷　陳宗和　饒彰年　王程彥　張志豪　徐啟能
陳韋均　Egg　黃文言　洪維聰　朱婷蘭　陳仲穎　Always　曾偉誠
江俊儒　彭趴趴　蔡伊萍　楊邦昊　紀儀羚　何鎧亘　李智貴　江祥印
彭韋綸　馬鶴誠　張志楷　季惠生　李彰耘　阿貴　林可欣　廖倩瑜　郭俊毅
葉欲弘　黃亭惇　劉承維　陳思融　曾茹萍　張嘉玲
熊威　周韋汝　黃意婷　謝季諭　裘詠靖　張宇盛　趙子涵　李明峰　肇芝
楊益華　陳懷恩　石頭　謝孟樺　廖銘信　許智堯　吳錫瑋　廖乃慧　江嘉賢
靈異照　林傳晃　侯當寶　柯凱耀　郭建廷　陳奕儒　黃亦軒
陳村旭　蔡子彥　陳肯　林峻民　陳怡儂　黃猩猩　劉獻中
周健瑜　謝冠宇　曹玲杰　詹喬伈　林孝澤　彭新翔　林澤昌　黃偉閔
蔡欣吟　劉書或　劉書安　陳星魁　林蘋　江國�　克拉克
許韶恩　劉韋亨　蘇唐　魏雅貞　何娃娃　楊正吉　周韋廷　楊宇倢
劉家佑　陳子彰　林遠哲　尤泰傑　張承祐　彭鵬展　林赤龍
張孟揚　林博威　何昀峯　陳虹志　盧伶玲　林恆賢　若樺
洪妙勤　江哲彥　柯秉辰　林月冠　黃鈺茹　黃麗花　李書維
顧宗浩　劉東霖　張昭嫻　張裕鑫　張阿桃
柯道維　彭宗霈　劉楷　柯宗榮
孫頎　許隆倫　馬速壯　王義雄　洪文堅　張永松　劉書宓
林香汶　林湧達　陳禎宜　黎明鑫
賴韻婷　蕭晴文　翁寧謙　黃地載　許穎心
林家瑞　劉世宇　李依璇　林榮為　康育瑄　紀昇呈
鄭雅雯　張富吉　八哥　維尼
沈佩萱　張志銘　王德成　林秀穎　林孟璇
廖計喻　張蔚慈　陳承韶　黃強倪
張佳家　張元祐　魏弘宇　莊鈞甯
陳禹潔　劉秉謙　毛若璽　王小英　紀雅惠　蘇聖峰
彭心儀　洪珊瑩　林青樺　蕭唯善　張家維
柳盛宥　李明　孫伯元
張純佳　陳駿碩　楊貽安　劉怡欣　徐嵩博　陳皓
楊怡芸　朱信誠　溫承穎　郭梓迪　盧政賢
曾語懿　大眼　薛雅琪　陳霈賢　顏佳慧
莊靜華　李庭欣　葉信宏　蘇菀陵　陳玉旻　黃漢庭
蔡正皓　謝宗達　林致彰　陳俊雄　陶桂蘭　秦偉峻　曾敬涵　林彧玄

獻給吉他社的孩子們

6

準備

開始

壹、認識器材

單元一 器材準備

在開始學吉他之前，以下器材缺一不可！

♥一把吉他

考慮預算範圍或顏色喜好，找一把狀況良好的吉他。
樂器行可以幫忙調整吉他彈起來的舒適度。

♥一個調音器（Tuner）

將每一條弦調整成正確的音高，吉他才會發出美妙的聲音！
如果你的預算不足，也可以使用調音器的 APP 代替。

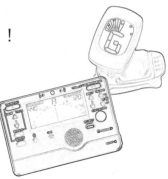

♥一個節拍器（Metronome）

穩定的節奏掌握對於吉他手是十分重要的！
練習任何吉他技巧時，必須仰賴節拍器找到正確的節拍。
節拍器也有 APP。

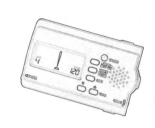

> → 或者可購買調音節拍器，同時具有調音器及節拍器
> 兩種功能，價格也比較實惠，是初學者的好幫手。

♥一些 Pick

Pick，又稱之為撥片，用來幫助我們彈奏吉他。
可選擇 5~7 片薄的 (0.5mm) 塑膠 Pick 作為入門使用。

單元二 吉他構造介紹

認識吉他的各個部位，有助於後面彈奏時的講解。
讓我們透過以下的圖片來認識吉他吧！

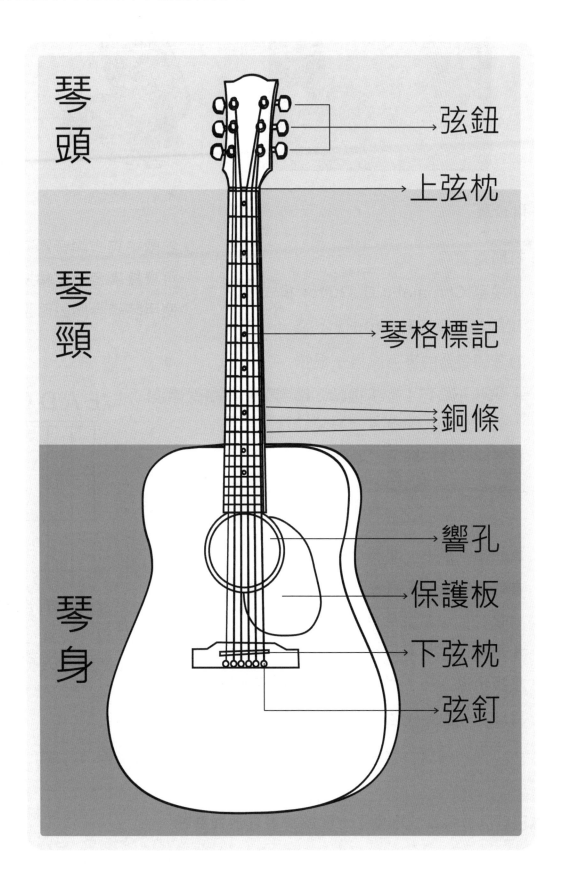

琴頭 → 弦鈕
上弦枕

琴頸 → 琴格標記
銅條

琴身 → 響孔
保護板
下弦枕
弦釘

單元三 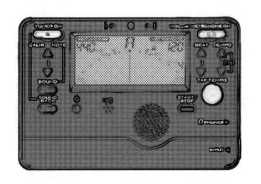 如何使用調音器 (Tuner)？

● 調音器外觀

● 使用步驟

1. 打開電源

2. 切換至 Chromatic 或 Guitar 模式

 確認頻率顯示為 440 Hz

3. 對著調音器的麥克風撥一根弦

 → 撥弦小技巧：往下撥時，碰到下一條弦就停止，
 才不會彈出兩個音，導致調音不準確

4. 根據調音器的顯示，轉動弦鈕

 → 轉緊：聲音調高
 → 轉鬆：聲音調低

5. 直到指針置中，即為正確音高

6. 吉他每條弦的音高分別如右圖所示：

 → 最細的弦是第一弦
 → 最粗的弦是第六弦

7. 重複步驟 3~5 將六條弦都調至準確的音高

8. 再確認一次每條弦的音高是否正確

 → 因為轉動任一弦鈕時也可能對其他弦的音高造成影響

↑

右圖中夾式調音器某些廠牌
可直接調音不需轉換模式。
使用時請參照說明書

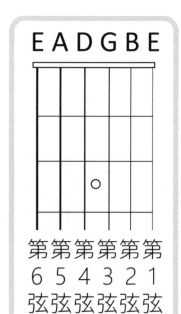

EADGBE

第第第第第第
6 5 4 3 2 1
弦弦弦弦弦弦

你已經完成彈奏的準備了，開始練習吉他彈奏吧！

單元四 如何使用節拍器 (Metronome)？

● 節拍器外觀

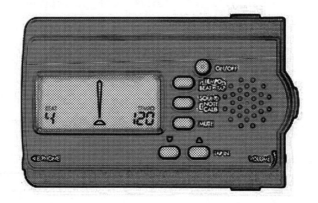

● 使用步驟

1. 打開電源

2. 調整節奏種類及每小節有幾拍，大部分的歌曲為 4/4 拍

3. 根據譜上的 bpm 指示，調整至對應的速度（上圖為 ♩ = 120）

 → bpm：beat per minute 的縮寫，意指一分鐘內共有幾拍

4. 按下播放鍵，使節拍器發出聲音

5. 調整聲音大小

6. 找出節拍器的第一拍，通常第一拍聲音會比較不同。

 用腳跟著打拍子。

7. 對著節拍器，開始練習！

NOTE

單元五 超重要！你不可不知的彈吉他正確姿勢

學習吉他前，若能了解並使用正確的姿勢，不但能讓你的學習事半功倍，還會讓你彈得更帥。跟著以下的圖片一起來掌握正確的彈奏姿勢吧。

● 坐著拿吉他的姿勢

● 站著拿吉他的姿勢

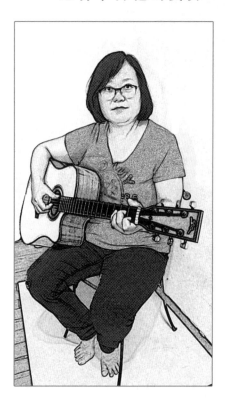

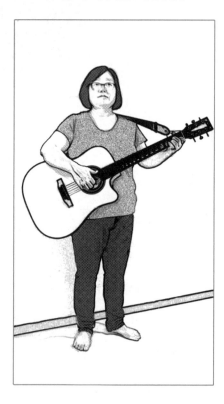

將吉他抱著使其凹處在右大腿上
右手放置在響孔處，左手握著琴頸

琴頸的角度應稍微往上
才不會在彈奏時增加手的壓力

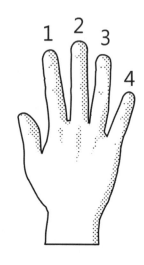

在和弦表上，
我們會用數字代表各個手指：
1 是食指、2 是中指
3 是無名指、4 是小指

● 左手握琴頸的姿勢

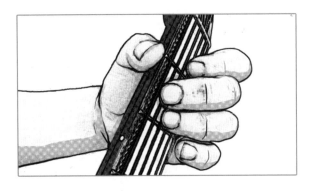

手掌與琴頸背面應保留適當空隙

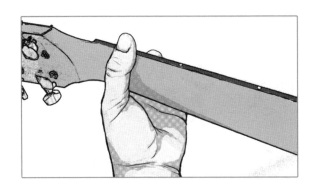

不要握得太緊，會導致換和弦不順

● 左手按和弦的細節

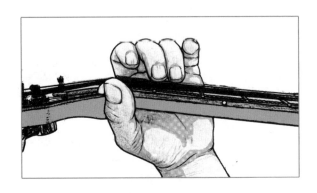

按壓和弦或單音時
手指應垂直指板
並盡可能靠近右方的銅條

● 右手的位置調整

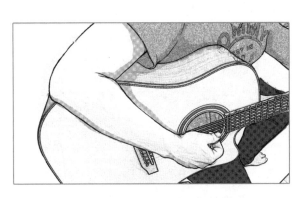

讓右手的肘關節靠在吉他的最高處
此時右手的位置就會在響孔上方
這個位置可以彈奏出最飽滿的聲音

● 右手持 Pick 的姿勢

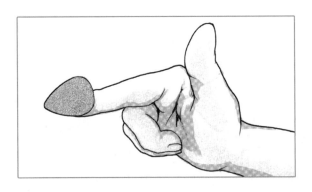

先將 Pick 放在食指上
使其尖端與指尖方向相同
Pick 接觸食指的面積約為 2/3 左右

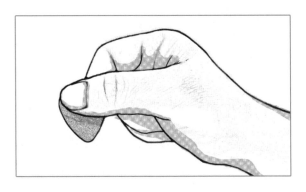

大拇指以垂直食指側方向按壓在
Pick 上，並用這個姿勢抓住 Pick

貳、認識簡譜

單元一 簡譜簡介

● 在本書的每一張譜最上面都有很多資訊，分別代表的意義是：

```
1. 節奏          2. 拍號 （4/4 代表              用手機掃描QR code
   Folk Rock        每 小 節 有 四 拍            可以連結到原曲的YouTube
   民謠搖滾          四分音符為一拍）            你可以跟著原曲進行練習！
```

Folk Rock 4/4 歌名 作者 詞曲
6̣ - 2̇ ♩=120 歌手 唱

```
3. 音域 （代表最低音        4. 速度 （♩ = 120 就是        原作詞作曲者及原唱
   到最高音的範圍是            之前提過的 bpm，
   低音La到高音Re）            代表每分鐘有120拍）
```

● 我們先從一個四小節的例句開始，可分為三個部分來說明：

和弦	1	4	5	1
單音	1 1 1 2 3 5 3	4 4 4 6 6 -	7 7 7 6 5 4	3 2 1 -
歌詞	哇 哈哈 哈哈 哈哈	哈哈 哇哈 哈	哇 哈哈 哈哈 哈哈	哇 哈 哈

小節線
用來劃分節拍
單位的垂直線

1. 第一行 (1 4 5 1) 是歌曲的和弦 (Chord)，

 本書所使用的是級數和弦，後面會再詳細介紹。

2. 第二行有很多數字的是單音，用小節線來劃分拍子。

3. 第三行則是歌詞。 全部合在一起你就能自彈自唱了！

單元二 簡譜音符

● 簡譜上的數字

在簡譜裡面，我們會用數字來表示音符：

簡譜音符	1	2	3	4	5	6	7	0	X
唱名	Do	Re	Mi	Fa	Sol	La	Si	休止符	無音高

● 八度

在數字上面多 1 個點就代表高 8 度，例如 $\dot{1}$ 就是高 8 度的 Do

在數字上面多 2 個點就代表高兩個 8 度，例如 $\ddot{2}$ 就是高兩個 8 度的 Re

在數字下面多 1 個點就代表低 8 度，例如 $\underset{.}{3}$ 就是低 8 度的 Mi

● 升降符號

#	**升半音(Sharp)**	效果可以持續一個小節，遇到同樣的音都會自動升半音
♭	**降半音(Flat)**	效果可以持續一個小節，遇到同樣的音都會自動降半音
♮	**還原記號(Natural)**	同一個小節內，又要回到原來的音

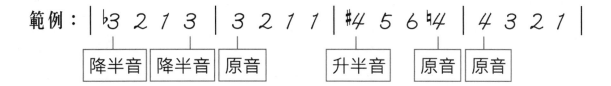

單元三　簡譜拍子

♦ 什麼是拍號？

拍號用來規定每個小節裡面有幾拍。

通常會用分數的形式表示。以 3/4 拍為例：

分子	每一小節有多少拍子
分母	用幾分音符來當一拍

五線譜	簡譜	代表意義
（五線譜 3/4 6 4 1）	‖ 3/4 6 4 1 ‖	每小節 3 拍 ──── 四分音符為 1 拍

常見拍號	4/4	3/4	2/4	6/8
唸法	四四拍	三四拍	二四拍	六八拍
分子	每小節 4 拍	每小節 3 拍	每小節 2 拍	每小節 6 拍
分母	四分音符為 1 拍	四分音符為 1 拍	四分音符為 1 拍	八分音符為 1 拍

♦ 腳打拍子

每位樂器演奏者都必須養成打拍子的習慣。

每個人感受律動的方式不同，最簡單的方式就是用腳。

大部分的流行歌曲皆為「4/4 拍」，因此在打節拍時，一小節應該要踩四下。

打拍子時應該讓腳掌踩下、抬起的兩個步驟「平均」進行。

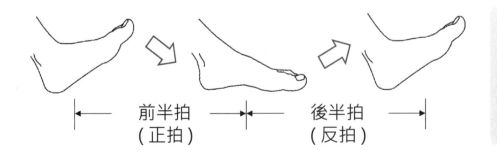

前半拍（正拍）　　後半拍（反拍）

踩下的動作代表「正拍」
抬起的動作代表「反拍」

♥拍子的表示記號

1　當音符只有光溜溜自己一個的時候，是一拍。

1　底下多一條線時，是拍子被切一半。

1　同理，底下多兩條線就被切到剩四分之一。

1 –　後面多一條尾巴時，是延長一拍。

1 ·　後面多一個附點時，就會比原來的音長再增加一半。

拍子種類	簡譜	五線譜	
4 拍	1 – – –	o 全音符	– 全休止符
2 拍	1 –	♩ 二分音符	– 二分休止符
1 拍	1	♩ 四分音符	𝄽 四分休止符
1/2 拍	1	♪ 八分音符	, 八分休止符
1/4 拍	1	♬ 十六分音符	; 十六分休止符
附點	1 · = 1 + 1	♩· = ♩ + ♪	𝄽· = 𝄽 + ,
	1 · = 1 + 1	♪· = ♪ + ♬	,· = , + ;

♥三連音

⌐3¬ 1 1 1　一拍三連音	⌐3¬ 1 1 1　兩拍三連音
將一拍平均分成三等份	將兩拍平均分成三等份

♥連結線及圓滑線

連結線及圓滑線在使用時，都是為了要把音連起來，讓音不間斷。

差別在於，連結線是用在一樣的音，圓滑線是用在不同的音（例如轉音）。

連結線　　　圓滑線

| 3 – 4 55 | 5 – 232 1 |

單元四 反覆記號

為了避免樂句的重複性過高，歌譜過度冗長，我們常會使用反覆記號。

在讀譜的時候尋找反覆記號，像是有先後順序的尋寶遊戲。

反覆記號通常是 2 個記號為一組：

1. 首先是 ||: :||，看到 :|| 就要回去前面找 ||: 。
 這中間會遇到房子這個記號，第一次就彈第一房 ⌐1.———，
 反覆後的第二次，就跳過第一房，直接彈第二房 ⌐2.———。
2. 再來會遇到 𝄋（Dal Segno，簡稱 D.S.），再往前找 𝄋 。
3. 最後為 ⊕（D. S. al Coda，簡稱 Coda），它比較特別，只有它是往後找，
 會跳過一大段後，演奏至 Fine. 記號時結束全曲。

以下是反覆記號的綜合練習，是不是眼花撩亂呢？

不用緊張，慢慢數，數久了就會變成你的好朋友了。

● 範例

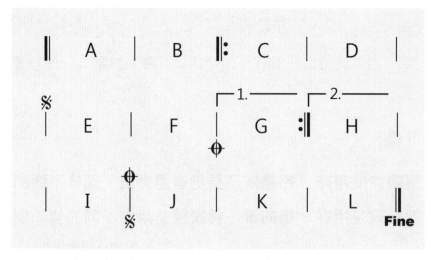

演奏順序：A→G→C→F→H→I→E→F→J→L

單元五 關於和弦

左手和弦

一般會用直立的吉他來表示和弦的壓法：

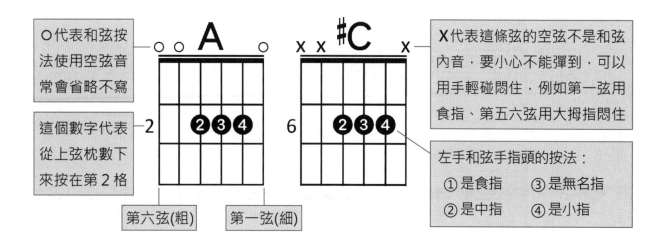

○代表和弦按法使用空弦音常會省略不寫

這個數字代表從上弦枕數下來按在第2格

第六弦(粗)　第一弦(細)

X代表這條弦的空弦不是和弦內音，要小心不能彈到，可以用手輕碰悶住，例如第一弦用食指、第五六弦用大拇指悶住

左手和弦手指頭的按法：
① 是食指　③ 是無名指
② 是中指　④ 是小指

右手節奏

有四個記號： X（碰） ↑（恰） ↓（勾） ⌇（琶音）

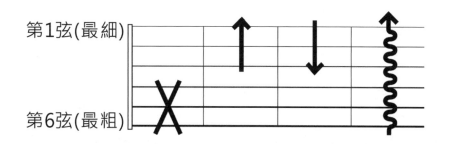

第1弦(最細)

第6弦(最粗)

注意！上圖的方向和實際上吉他拿的方向剛好相反

所以↑（恰）雖然箭頭向上，但實際是向下刷喔，↓（勾）也一樣

NOTE

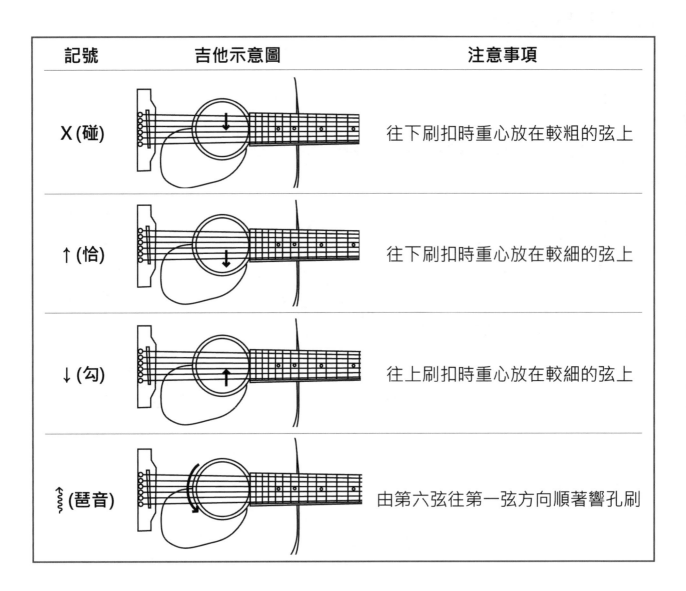

記號	吉他示意圖	注意事項
X (碰)		往下刷扣時重心放在較粗的弦上
↑ (恰)		往下刷扣時重心放在較細的弦上
↓ (勾)		往上刷扣時重心放在較細的弦上
⌇ (琶音)		由第六弦往第一弦方向順著響孔刷

● 常見基礎節奏

Slow Soul 1	X X ↑ X X X ↑ X	碰碰恰碰 碰碰恰碰
Slow Soul 2	X ↑ ↑ ↓ X X ↑ X	碰 恰恰勾 碰碰恰碰
Folk Rock	X ↑ ↓ ↑ ↓ ↑ ↓	碰恰勾 勾恰勾
Slow Rock	XXX↑↑↑ XXX↑↑↑	碰碰碰 恰恰恰 碰碰碰 恰恰恰
8 beat 147	X ↑ ↓ X ↑ ↓ X ↓	碰恰勾 碰恰勾 碰勾

♥ 往下刷的時候：X(碰) 和 ↑(恰)

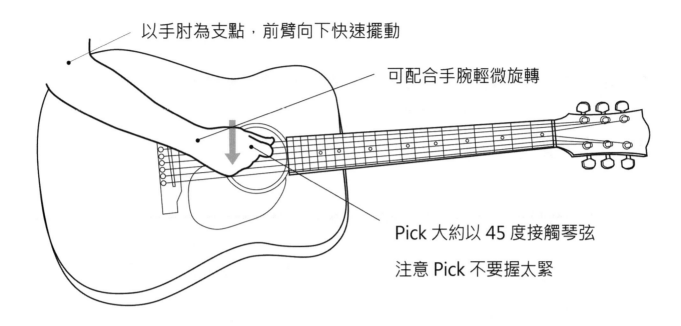

以手肘為支點，前臂向下快速擺動

可配合手腕輕微旋轉

Pick 大約以 45 度接觸琴弦

注意 Pick 不要握太緊

♥ 往上刷的時候：↓(勾)

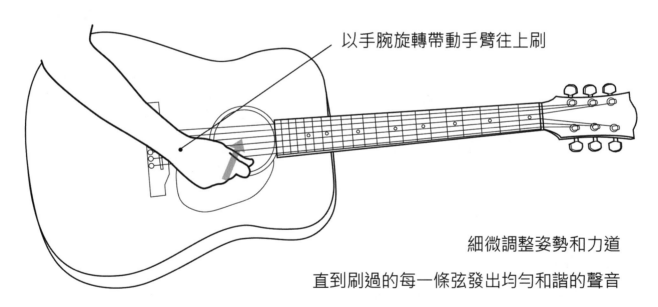

以手腕旋轉帶動手臂往上刷

細微調整姿勢和力道

直到刷過的每一條弦發出均勻和諧的聲音

NOTE

參、以AE調出發的教學系統

先了解「調」與「和弦」的概念，學習樂器不再懵懵懂懂！

單元一 什麼是調？

● 我們常常聽到 C 大調、A 小調，這到底是什麼呢？

調（Tonality）是以「某一個音」為主音（Root）的一群音符組合。

例如：C 大調的主音就是 C。

這些音之間會有特定的音高差距。

以「大調」音階為例：

> 只有34和7i之間是差半音，其他都是差全音

全音	全音	(半音)	全音	全音	全音	(半音)

1	2	3	4	5	6	7	i
Do	Re	Mi	Fa	Sol	La	Si	Do

> 音循環後回到主音

在吉他上，按壓指板相鄰的兩格所發出的音相差一個「半音」。

● 以C大調為例，在五線譜和吉他上呈現出的音程關係：

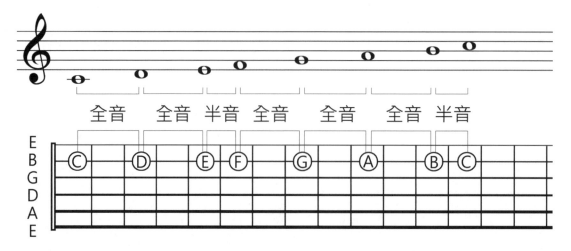

單元二 什麼是和弦？

● 吉他初學者通常會從和弦刷奏開始學習，那和弦是什麼呢？

和弦 (Chord) 是同時演奏兩個以上的音，產生的和聲 (Harmony) 效果。

所有的基礎和弦都有 3 個組成音，彼此間差三度，稱作「三和弦」。

● 三和弦是如何產生的呢？

把大調音階的每個音當作根音，再依序往上疊加 2 個三度音，就完成啦！

和弦名稱	1	2m	3m	4	5	6m	7dim
根音	1	2	3	4	5	6	7
三度	3	4	5	6	7	1	2
五度	5	6	7	1	2	3	4

最後會出現 R 、 Rm 、 Rdim 三種樣式的和弦。

這是因為「和弦內音」間音高差異不同所導致。

→ R 的意思是根音，是和弦內最低音的組成音

由於使用大調音階來推算，當中除了 7 dim 較為少用之外，

其他都是一個「大調」裡面最常使用的和弦喔！

和弦	R（1）			Rm（1m）			Rdim（1dim）		
組成音 音高差距	1	3	5	1	♭3	5	1	♭3	♭5
	全音x2	全音+半音		全音+半音	全音x2		全音+半音	全音+半音	

單元三 A 調和弦與 E 調和弦

● 為什麼要從 A 調和 E 調開始學吉他，而不是從 C 調、G 調呢？

這就要從吉他的設計開始說起…

吉他每一條弦之間的音高差距，並不是完全一樣。

第一弦與第二弦、第三弦到第六弦，每條弦之間的音高都是差四度，

可是二、三弦之間的音高卻只有差三度。

這樣打破了音符位置的一致性，使得吉他和弦出現各種不同規則及形狀的壓法。

許多初學者因此感到困難挫折而不再繼續學習，非常可惜。

● 鋼琴上的 C、G 和弦

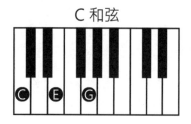

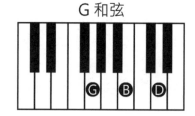

● 吉他上的 C、G 和弦

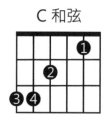

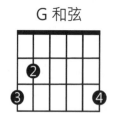

> 鋼琴上兩種和弦的指法極為相似，吉他則是完全不同的兩種形狀。

我們發現，A 調及 E 調的和弦按法對初學者而言非常好理解。

除了和弦位置更好記憶以外，更能在學習過程中輕鬆了解樂理以及和弦的關係。

接下來，我們一起來繼續學習和弦吧！

♦ 大三和弦及小三和弦

上個單元提到伴奏最常用和弦有 1、2m、3m、4、5、6m。

我們又可以把它們分為兩組：

 1. 一組是「大三和弦」，也就是 1、4、5。

 2. 一組是「小三和弦」，也就是 2m、3m、6m。

我們可以在吉他上找到這兩組和弦在 A、E 調中各有相同的按法，

如下表所示：

A調大三和弦	1 A	4 D	5 E	E調大三和弦	1 E	4 A	5 B
A調小三和弦	2m Bm	3m ♯Cm	6m ♯Fm	E調小三和弦	2m ♯Fm	3m ♯Gm	6m ♯Cm

找出大三和弦（R）和小三和弦（Rm）後，不管 R 是什麼，形狀都是一樣的。
吉他指板上相鄰兩格相差一個半音，所以只要將一樣的手指形狀上下移動
到正確的格子，就會出現你要的和弦囉！之後我們會碰到一些特殊的和弦
例如：2、♭3、♭6、6、♭7，或 1m、5m ... 等。

你可以自己嘗試推算看看！而我們一直使用數字來表示和弦，以便於推算和
弦，就是「級數和弦」的概念。

NOTE

單元四 A調及E調的單音

熟悉指板上 A 調及 E 調單音的位置，有助於我們對於和弦的推算！

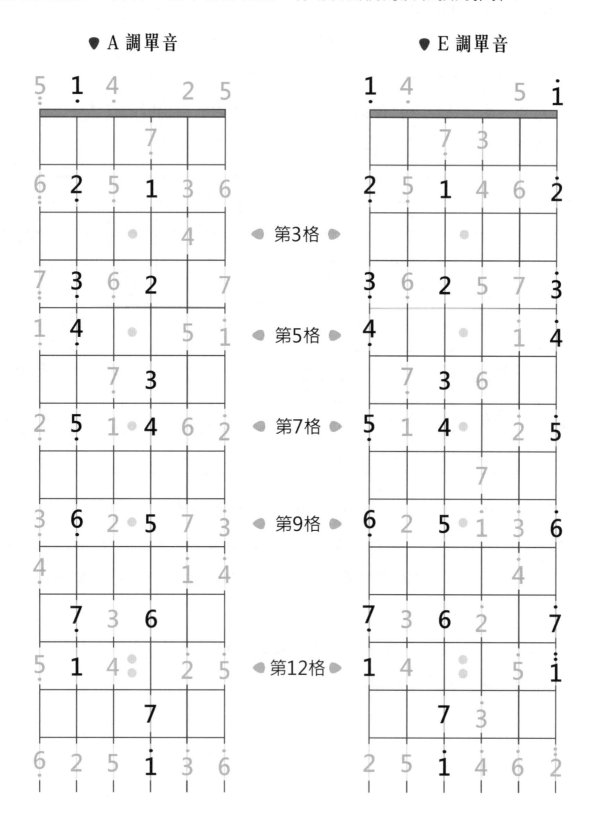

● A調單音　　　　● E調單音

A調

A調 Pattern 練習

以下整理了A調常見的和弦進行及節奏練習，熟悉了這些Pattern練習之後，可以大量應用在不同的歌曲上面，在本書後面的單元將依序為你講解。

Pattern 1

A　　　D　　　E　　　A

1　　　4　　　5　　　1

‖ ↑ - - - | ↑ - - - | ↑ - - - | ↑ - - - ‖

Pattern 2

A　　　E　　　D　　　A

1　　　5　　　4　　　1

‖ ↑ ↑ ↑ ↑ | ↑ ↑ ↑ ↑ | ↑ ↑ ↑ ↑ | ↑ ↑ ↑ ↑ ‖

Pattern 3

Bm　　#Cm　　#Fm　　Bm

2m　　3m　　6m　　2m

‖ ↑ - - - | ↑ - - - | ↑ - - - | ↑ - - - ‖

Pattern 4

Bm　　#Fm　　#Cm　　Bm

2m　　6m　　3m　　2m

‖ ↑ ↑ ↑ ↑ | ↑ ↑ ↑ ↑ | ↑ ↑ ↑ ↑ | ↑ ↑ ↑ ↑ ‖

Pattern 5

A　　　D　　　E　　　A

1　　　4　　　5　　　1

‖ X ↑ XX ↑ | X ↑ XX ↑ | X ↑ XX ↑ | X ↑ XX ↑ ‖

指板內若是相同指型的和弦，可直接滑動至其他位置

《小複習》

X（碰）：往下刷654弦

↑（恰）：往下刷321弦

↓（勾）：往上刷123弦

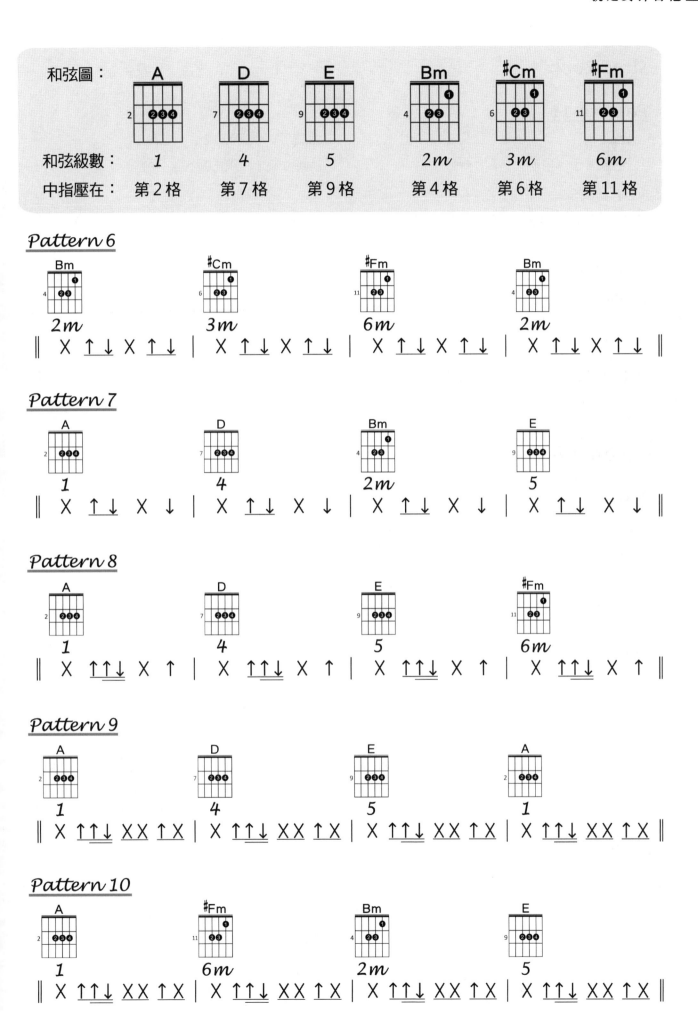

Slow Rock

Pattern 11

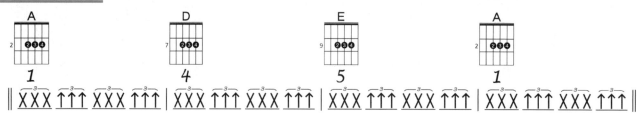

Pattern 12

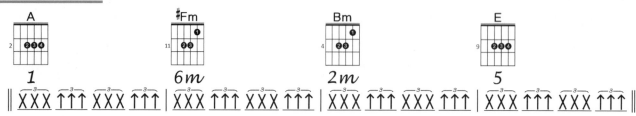

Slow Soul

Pattern 13

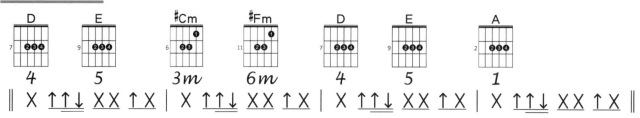

Pattern 14

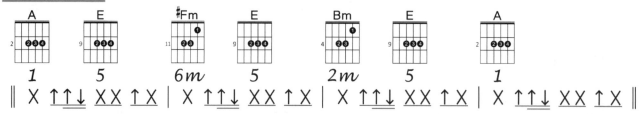

Folk Rock

Pattern 15

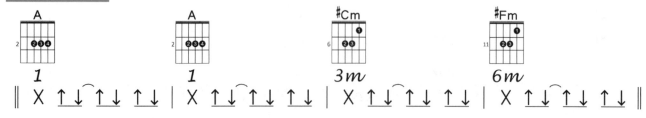

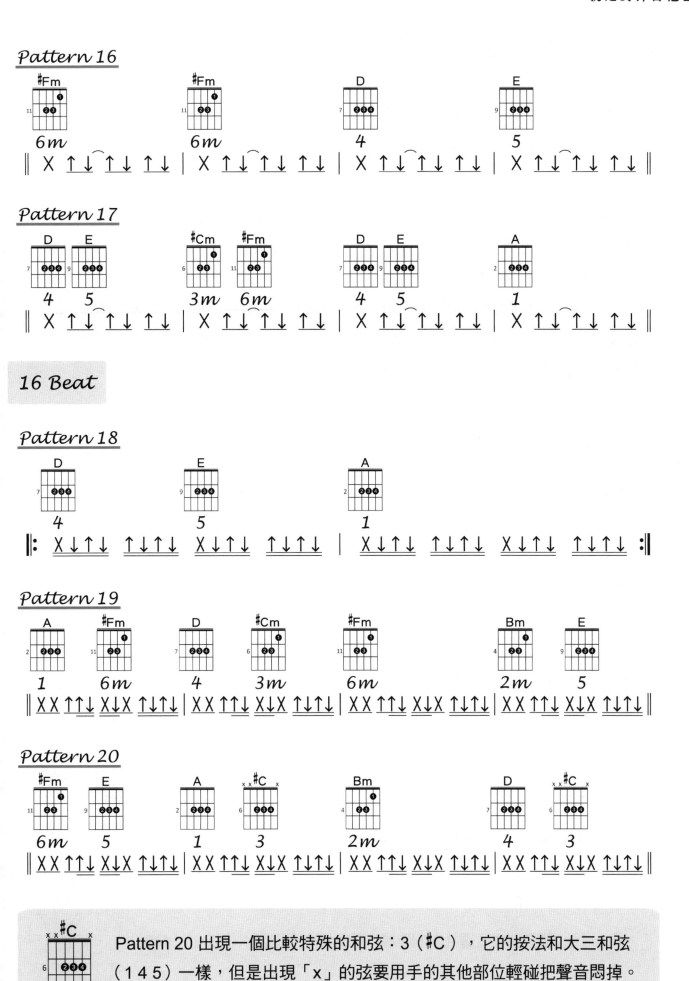

單元一 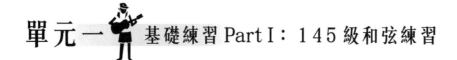 基礎練習 Part I：145 級和弦練習

示範歌曲：Meghan Trainor〈All About That Bass〉（2014）

Whitney Houston〈I Will Always Love You〉（1992）

> 在一首歌裡，1、4、5 三個和弦是最重要的架構。5 級是 1 級的「完美五度」音，而 4 級則是其「完美四度」音，它們是 12 度圈裡離 1 級最遠、也分別是第一名、第二名和諧的兩個音。而以 1、4、5 為根音的和弦也聽起來非常穩定、順耳！1、4、5 其實是所謂的 1M、4M、5M，M 即 Major，是「大三和弦」的意思，但我們通常會省略 M。很多童謠、世界名曲、鄉村音樂、民謠、藍調等樂風的歌曲，都只用 1、4、5 三個和弦喔！

♥ **左手和弦**

請參照 P. 28 Pattern 1。

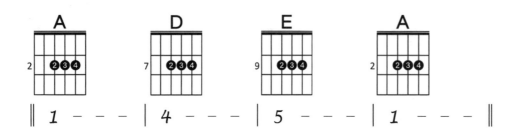

練習換和弦時，不要讓手指離開你的弦，直接滑到下一個和弦的位置！

♥ **右手彈奏**

請練習邊彈和弦，邊嘗試唱兩首示範歌曲。

右手一個小節琶音一次。

※ 小提示：琶音即靠著響孔右側邊緣，平順的向下撥動六條弦。

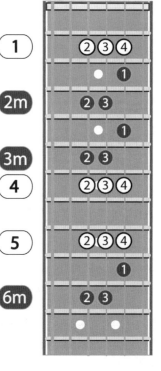

Folk Rock 4/4
1 - i ♩=134

All About That Bass

M.Trainor & K. Kadish 詞曲
Meghan Trainor 唱

```
      1                                    1                          4              4
6 7 ‖ i i i  7 7 7 | 6 6 6  5 5 5 | 4 - - - | 0 0 0 5 6 |
```
Yeah my mama she told me don't worry a- bout your size she says

```
5                          5                          1                    1
| 7 7 7  6 6 6 | 5 5 5  4 4 4 | 3 - - - | 0 0 0 5 6 7 |
```
boys like a little more boo-ty to hold at night You know I

```
1                          1                       4                4
| i i i  7 7 7 | 6 6 6  5 3 5 | 4·3 2 - | 0 0 0 5 6 |
```
won't be no stick - figure, si - li - cone Barbie doll So if

```
5                          5                    1                    1
| 7 7 7  6 6 6 | 5 5 5  4 4 3 | 3·2 1 - | 0 0 0 0 ‖
```
that's what's you're into, then go 'head and move along

Slow Soul 4/4
7 - 3̇ ♩=67

I Will Always Love You

Dolly Parton 詞曲
Whitney Houston 唱

```
        1                      4          5                          1
0 i i ‖ i - - i 2 i | i· i 7  7· i  0 i 2 i | i  3 2 3 2 i  i - ‖
```
And I will always love you I

```
  4        5                    1
‖ i  0 i 7  7· i  i i 2 i | i - - - | 0 0 0 0 ‖
```
will always love you

單元二 基礎練習 Part II：2m 和弦練習

示範歌曲：脫拉庫TOLAKU〈我愛夏天〉（1999）

> 在上一個單元熟悉了 1、4、5 和弦以後，我們將在本單元認識 2m 和弦。2m 和弦和 4 和弦的組成音很像，因此常常被拿來互換、代用。但是 2m 和弦有個特殊的韻味，是別的和弦難以取代的喔！因此學會了 2m 以後，不妨嘗試翻回單元一，把〈All About That Bass〉每一個 4 和弦換成 2m，並對照原曲感受和弦調性喔！

♥ 左手和弦

請參照 P. 29 Pattern 7。

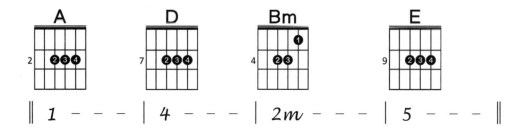

‖ 1 − − − | 4 − − − | 2m − − − | 5 − − − ‖

♥ 右手彈奏

右手可一個小節琶音兩次。小心不要趕拍喔！

| ♪ − ♪ − |

※ 這首曲子的節奏型態是 Rumba，是一個特別的風格。
其節奏型態表現如下：

(1) | X↑↓ ↑↓ XX ↑X |

(2) | X ♪ ↑ XX ↑X |

在你學完單元十五的「16 beat」以後，可以再回來嘗試喔！

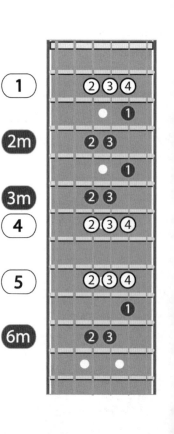

Rumba 4/4
4 - 5̇ ♩ = 60

我愛夏天

張國璽 詞曲
脫拉庫 唱

　1　　　　　4　　　　　2m　　　　5
‖ 5 - - 5 1̇ | 7 1̇ 1̇ - - | 4 - - 4 6 | 7 - 1̇ 7 6 6 7 7 |

　1　　　　　4　　　　　2m　　5　　　1
| 5 - - 5 1̇ | 7 1̇ 1̇ - 0 7 | 7 - 7 5 7 1̇ 2̇ 1̇ 7 | 1̇ - 0 0 ‖

　1　　　　　4　　　　　2m　　　　5
‖: 5 - 0 5 1̇ | 7 1̇ 1̇ - 0 | 4 - 0 4 6 | 6 5 5 - 0 |
　我　　我愛夏天　　　　有　　漂亮 美眉

　1　　　　　4　　　　　2m　　5　　　1
| 5 - 0 5 1̇ | 7 1̇ 1̇ - 0 7 | 7 - 0 7 1̇ 2̇ 1̇ 7 | 1̇ - 0 0 ‖
　我　　我愛夏天　　　因為　　她們穿的養 眼

　1　　　　　　　　4　　　　　5　　　　　1
‖ 3 3 3 3 3 3 3 1̇ | 4 - 0 0 | 7 7 7 7 7 7 1̇ 2̇ | 5 - 0 0 |
　每到夏天我要去海　邊　　　海邊有個漂亮高雄 妹

　1　　　　　　　4　　　　　2m　　5　　　1　　♩ = 88
| 3 3 3 3 3 3 3 1̇ | 5 4 3 4 4 0 | 4 4 4 4 3 7 7 2̇ 7 | 1̇ - X X X X ‖
　只打電話不常見面 我好想念　　不知她會 在哪個海 邊　　　1 2 3 4

　1　　　　　　　　　　　　　　　1
‖ 1 1 2 2 3 3 4 4 5 5 6 6 7 7 1̇ 1̇ | 1̇ 1̇ 1̇ 1̇ 1̇ 1̇ 1̇ 1̇ 1̇ 1̇ 1̇ :‖

單元三 基礎練習 Part III：2m、3m 和弦練習、4 beat

示範歌曲：陳建年〈海洋〉（1999）

本單元的示範歌曲〈海洋〉，是一首清新的民謠作品，你可以發現，它的架構也是以 1、4、5 為主體。其中加一些 2m 與 3m 和弦點綴，讓歌曲更有味道。請透過以下的和弦練習，熟悉一下 2m、3m 以及其他和弦的位置！

● 左手和弦

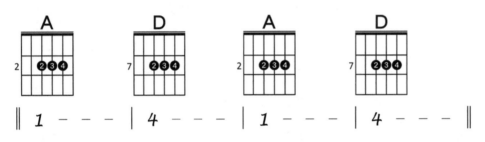

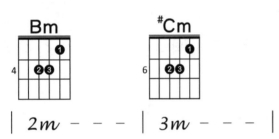

● 右手彈奏

| | ↑ | ↑ | ↑ | ↑ |

請嘗試一個小節往下撥弦 4 次。而這樣只有四分音符的節奏我們稱為 4 beat。

※ 這首曲子的節奏型態「Folk Rock」是 8beat 的一種型態，我們在單元十三、單元十四等章節會再介紹，屆時不妨回來用「Folk Rock」試著為這首歌伴奏。

海洋

Folk Rock 4/4
5̣ - i̇ ♩=97

陳建年 詞曲
陳建年 唱

1		4		1		4	
5 5 5 5̂ 5 4 3	2 1 1̂ 6 1	6̣ 5̣ 5̣ - -	0 0 0 0·5̣				
選擇在 晴空 萬里 的這 一天			我				

1		4		1		4	
5 5 5 5 5 4 4 3 2	2 1 1 0 6̣ 1	2·1̂ 1 -	1 - - -				
背著釣竿 獨自走 到了 東 海岸							

1		4		1		4	
5 5 5 5 4 3	4 3 2 1 1 1 1 1	1 5̣ 6̣ 5̣ - -	5̣ - 0 0				
徜徉在 海邊享受大自 然的 氣息							

1		4		1		4	
5 5 5 5 5 5 4 3	2 1 1 1 6̣ 1	2 3 2 2 1 -	1 - - -				
忘卻所有 的煩憂 心情放得 好 輕 鬆							

2m		3m		2m		3m	
2 2 2 2 2 6 3	5 5 5 5 5 3 2 2 1	2 2 2 2 2 6 6	5·6̂ 6 0 1				
雲兒在天 上飄鳥兒在空 中 飛魚兒在水 裡 游 依							

4		1		2m		5	
i̇ 7 6 6 6 7 i̇	5 4 3 3 3 4 5	4 3 4 4 4 i̇ 1	3 2 - 1				
偎在碧海 藍天 悠遊自在 的我 好滿足此 刻的 擁 有 啊							

1		4		1		4	
5 - - -	5 - 4 5 6 5	5 - - 0	0 0 0 1				
嗚	喔海 洋		啊				

1		4		1		4	
5 - - -	5 - 4 5 6 5	5 - - 2 1	1 - - -				
嗚	喔海 洋	海 洋					

37

單元四 1、6m、2m、5₇

示範歌曲：痞克四〈關於我們〉（2007）

許多流行歌，都是用 1、6m、2m、5₇ 四和弦組成、或是以此為底創作，
例如：五月天〈溫柔〉、陳綺貞〈旅行的意義〉、盧廣仲〈早安晨之美〉等歌曲。
今天我們要用 A 調歌曲的代表：〈關於我們〉來帶你認識這四個和弦！

● 左手和弦

由於 A 調的 5₇ 對初學者來說比較複雜，我們就先以 5 代替。

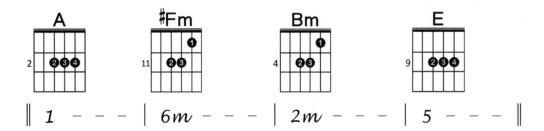

● 右手彈奏

接下來，右手的節奏請大家一樣以 4 beat（一個小節往
下撥弦 4 次）彈奏，不同的是請大家改用以下刷扣組合練習：

| X X ↑ － |

※ 小提示：X（碰）是從第六弦撥到第四弦。
　　　　　↑（恰）是從第三弦撥到第一弦。

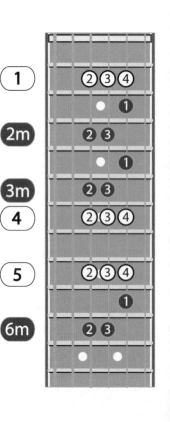

關於我們

Slow Soul　4/4
5̣ – 6　♩ = 100

自從 詞 / 自從&大宗 曲
痞克四 唱

1

5 ‖: 5175 1751 7517 5175 5175 | 1751 7517 5175 1751 | 7517 5175 1751 7517 | 5175 1751 7517 5175 |

6m

2m

| 1751 7517 5175 1751 | 7517 5175 1751 7517 | 5175 1751 7517 5175 | 32 17 65 43 :‖

5

1

‖ 2·3 35 61 | 223 35 65 | 22 2 22 31 ⌐1 – 0 0 |
我　在　翠綠的　稻田中　凝視遠　方落下的太　陽

6m

2m

| 3·3 33 23 | 343 2 61 | 3·2 21 22 26 ⌐5 – 0 0 |
妳　在　蔚藍的　天空下　　抬頭　看著　飄來的雲裳

5

1

| 2·3 35 61 | 223 35 61 | 22 2 22 33 1 ⌐1 – 0 34 |
音　樂　在我耳　中迴盪　影子在　我身後　拉　長　　　　　　疑 惑

6m

2m

| 54 34 31 5̣ | 54 34 31 16 ⌐65 5 – 0 | 0 0 0 345 :‖
在妳心中滋長絕　望在 妳的心 裡擴　張　　　　　　　　　我在前

5

1

‖: 53 45 0 345 | 53 45 0 345 | 53 45 0 345 | 55 63 3 34 |
妳在後　妳在聽　我在說　我不走　妳不動　妳不說　我不懂　　於是

6m

2m

| 54 34 36 16 | 54 31 1 0 | 65 53 3 56 ⌐65 32 0 34 |
妳從不輕易告訴我　妳　在想　　為何我總　是看　著遠方　我在

5

1

| 53 45 0 345 | 53 45 0 345 | 53 45 0 345 | 55 63 3 34 |
前妳在後　妳在聽　我在說　我不走　妳不動　妳不說　我不懂　　於是

6m

2m

| 54 34 36 16 | 54 34 4 0 | 65 53 53 2 ⌐2 – – 51 :‖
妳從不直接告訴我　妳　知道　　會有那　麼一天

5

1

‖: 1·7 7 52 | 3 – 12 35 | 1·7 7 12 | 3 – – 34 | 2 – – 34 | 1 – – 34 | 23 23·33 21 | 2 – – 0 :‖

6m

2m

5

單元五 Slow Rock 慢搖滾

示範歌曲：施文彬〈再會吧心愛的無緣的人〉（1995）

> 〈再會吧心愛的無緣的人〉是一首以 1、4、5 三個和弦為主體的歌曲。本單元我們除了再次複習 145 和弦外，也將認識所謂的「節奏型態」（strumming pattern）。音樂有三個要素：旋律、和聲與節奏。以吉他伴奏而言，旋律就是「彈了什麼音」；和聲是刷和弦時，「多個音集合成的音響效果」；節奏則是「右手怎麼刷和弦」，也就是節奏型態。本單元將介紹的節奏型態叫做 Slow Rock。Slow Rock 由三連音組成，呈現比較圓融、跳動的感覺。著名的歌曲有 The Righteous Brothers〈Unchained Melody〉、周杰倫〈上海一九四三〉、伍佰〈浪人情歌〉等。

♥ 左手和弦

請參照 P. 30 Pattern 11。

小提示：

$1\ 2 = \overset{3}{\frown}\ 1\ 1\ 2$

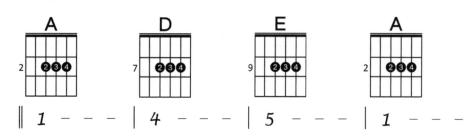

A　D　E　A

‖ 1 － － － | 4 － － － | 5 － － － | 1 － － － ‖

♥ 右手彈奏

Slow Rock

| XXX ↑↑↑ XXX ↑↑↑ |

「>」記號即為重音記號。練習的時候，可嘗試將每一拍的第一個音稍微刷大力一些。記得，刷大力時手肘還是要放鬆、放軟，大拇指拿 Pick 時也不要按得太緊！

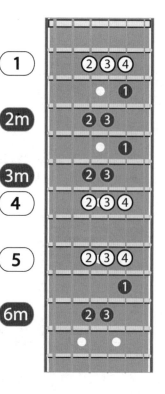

Slow Rock 4/4
1 - 6 ♩ = 69

再會啦心愛的無緣的人

熊天益 詞曲
施文彬 唱

5̲6̲5̲ ‖ 3̲5̲5̲ 5 - 3̲2̲1̲ | 4 - - 5̲6̲5̲ | 2̲ - - 3̲2̲1̲ | i - - - ‖

‖: 5̲5̲3̲ 6̲5̲ 3̲3̲2̲ 3 | i̇̇i̇i̇ 2̲1̲6̲ 5 - | 3̇3̇3̇ 3̲4̲ 3̲2̲ i̇ |
春雨像 彼齣 過去的 夢 有心人故意乎 淋 已經嘸 願擱 再期 待
秋天的 黃昏 日頭落 山 有心人金金甲 看 若是伊 對阮 攏無 愛

| 2̇2̇2̇ 2̲1̲ 3̲2̲2̲ i̇i̇2̇ | 3̇ 3̲5̲6̲ 5 i̇i̇ | i̇ 1̲4̲5̲ 6· 3 |
傷心人 無目屎 總是阮 多 情 啦 甲呢 軟 心 肝 這
傷心人 無目屎 總是阮 多 情 啦 遐呢 軟 心 肝 這

| 5̇5̇5̇ 5̲3̲ 2̲1̲ 2̲1̲2̲ | 2̲1̲1̲ - - i̇i̇ ‖ 7̇7̇7̇ 7̲i̇ 2̇ 7̲7̲ |
無奈的 感情 才會 無來無 煞 到擔 算來 十外 冬 等 待
無奈的 感情 才會 無來無 煞

| i̇i̇ i̇5̲ 5 5̲5̲5̲ | 6̇6̇6̇ 4̇ 5̲4̲ 3̲2̲1̲ | 2̇ - - 3̲3̲4̲ ‖
花蕊 也袂 紅 原諒 多情的 我 愈想 越 嘸 願 再會啦

| 5̇5̇5̇ 5̲5̲6̲ 5 i̇7̇7̇ | 6̇i̇i̇ i̇4̲4̲ 6̲6̲5̲ | i̇i̇ 2̲2̲3̲ 5̲5̲ 3̲2̲1̲ |
心愛的 無緣的 人 若無愛 石頭嘛 無採工 過去像 一齣 憨人的 故事 無聊的

| 2̇ - - 3̲3̲4̲ | 5̇5̇5̇ 5̲5̲6̲ 5 i̇7̇7̇ | 6̇i̇i̇ i̇4̲4̲ 4̇ 6̲6̲5̲ |
夢 再會啦 心愛的 無緣的 人 六月的 茉莉遐 呢仔香 祝福你

‖ 4/4 i̇ i̇ 2̲2̲3̲ ‖ 4/4 5̇5̇ 5 - 3̲2̲3̲ | i̇ - - 5̲6̲5̲ |
親 像 春天的 花蕊 遐呢仔 紅

| 5̇ - - 3̲2̲1̲ | 4 - - 5̲6̲5̲ | 2̇ - - 3̲2̲1̲ | i̇ - - - :‖

41

單元六 8 beat、Picking上撥

示範歌曲：王宏恩〈月光〉（2000）

> 　　除了前一個單元介紹的 Slow Rock 以外，各種節奏型態幾乎都是 8 beat 的延伸和變形，因此在講解其他節奏前，先學會 8 beat 實在太重要了。8 beat 有兩大重點：（1）出現了八分音符，也就有了正拍、反拍的概念；（2）右手在刷奏的時候會出現上撥的動作。在這個單元，我們將著眼於節奏和右手的練習。

● 左手和弦

這首歌出現的和弦，排列組合方式比較多元，請試著自己換換看。

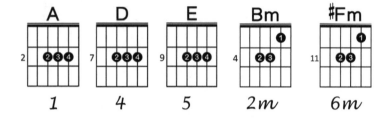

● 右手節奏

下面的節奏型態是典型的 8 beat，其中「↑」是正拍，「↓」是反拍。
手跟腳的方向性是一樣的。請嘗試以下練習：

（1）│ ↑↓ ↑↓ ↑↓ ↑↓ │

※ 當你在彈奏上撥「↓」時，可能會因為 Pick 常常卡到弦而感到不順暢。
　你可以先不管刷到哪幾弦，只要試著讓動作連續，上撥時有聲音就好。

接著，我們可以開始做一些不同的變化：

（2）│ X ↑↓ ↑↓ ↑↓ │
（3）│ X ↑↓ ↑ ↑↓ │
（4）│ X ↑ ↑↓ ↑↓ │

※ 請記得，不論你使用以上哪種方式伴奏，請記得手要隨時保持隨正反拍上下擺動，
　這樣你的節奏刷起來才會有律動感。現在，請你任選一組節奏來為這首歌伴奏吧！

月光

Slow Soul 4/4
5̣ – 6 ♩ = 83

王宏恩&卡菲爾 詞 / 王宏恩 曲
王宏恩 唱

（整頁為樂譜內容）



清清 的 河流　靜靜蜿蜒 在妳 的 雙眼

妳的微笑牽動 著 漣漪　盪 漾 在湖 面

青青 的 山脈　緩緩起伏 在妳 的 眉間

妳的沉默牽動 著 晚 風　輕輕吹過我耳 邊

妳是深山百合 花　默默綻放不說 話

搖擺山風最輕 柔的撫 慰 仰望滿天的 星光

深山的百合 花　沉睡在我夢境 遠 方

伴著思念最遙 遠的飛 翔還有今晚 的 月 光

囉 呀 喔

43

單元七 Slow Soul 慢靈魂 Part I

示範歌曲：五月天〈如煙〉（2008）

本單元要分享的是流行歌曲中最常見到的元素：慢靈魂。你可以在百分之八十以上的商業歌曲中看到它。Slow Soul 則是一種 4/4 拍的節奏型態，也是由 8 beat 衍生而來。現在，讓我們依序為你介紹。

● 左手和弦

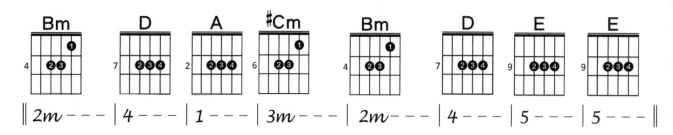

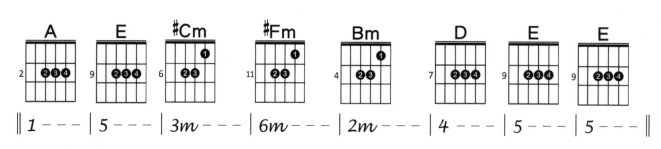

● 右手彈奏

Slow Soul

我們將 8 beat 做些輕重音、刷扣的變化如：

| XX ↑X XX ↑X | 或 | X ↑X XX ↑X |

這個就是基本的 Slow Soul 節奏了！

大家可以嘗試在重音記號「>」處加強力道，讓節奏感更明確。

而以下所示節奏型態為教材中最常出現的 Slow Soul 樣態。

| X ↑↑↓ XX ↑X |

在第二拍處出現 16 分音符，請不要害怕，它只是把你的反拍分成各佔一半的兩個音而已。

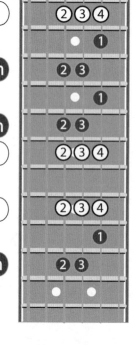

Slow soul 4/4
5̣ - 6 ♩=90

如煙

阿信 詞 / 石頭 曲
五月天 唱

1
‖ 2 3 5̂ 3 3 - | 2 3 5̂ 3 3 - | 2 3 5̂ 3 3 - | 2 3̂ 3 - 0 5 ‖
　　　　　　　　　　　　　　　　　　　　　　　　　　　　　　　　我

2m　　　　　　　　　　**4**　　　　　　　　**1**
‖: 2 3 6̣ 6̣ 1 5̣ | 2 3 2 2̂ · 1 | 2 3 3̂ 3 - | 0 0 0 2 2 1 |
坐在床　前望着窗外　　回憶滿天　　　　　　生命是
坐在床　前轉過頭看　　誰在沈睡　　　　　　那一張

2m　　　　　　　　　　**4**　　　　　　　　**1**
| 2 3 6̣ 6̣ 1 5̣ | 2 3 2 2 0 1 | 5 2 3̂ 3 - | 0 0 0 5 5 3 |
華麗錯　覺時間是賊　偷走一切　　　　　　七歲的
蒼老的　臉好像是我　緊閉雙眼　　　　　　曾經是

2m　　　　　　　　　**4**　　　　　　　　**1**　　　　　**3m**
| 6 5 2 2̂ 2 2 1 | 2 3 2 2 0 1 | 6 5 3 3 3 2 | 2 3 - 0 5 5 3 |
那一年　抓住那隻蟬　以為能抓　住夏天　　十七歲
愛我的　和我深愛的　都圍繞在　我身邊　　帶不走

2m　　　　　　　　　**4**　　　　　　　**5**
| 6 5 2 2̂ 2 2 1 | 2 3 2 2 0 1 | 2 2 2 1 2 1 1 5 | 5 - 0 1 2 1 ‖
的那年　吻過　他的臉　就以為和他能　永遠　　　　有沒有
的那些　遺憾　和眷戀　就化成最後一　滴淚　　　　有沒有

1　　　　　　　　　　**5**　　　　　**3m**　　　　　　　**6m**
‖ 5 3 3 2 2 3 5 | 5 3 3 2 3 - | 5 3 3 2 2 3 5 6 | 6 5 5 3 5 - |
那麼一種永　遠永　遠不改變　　擁抱過的美麗都再　也不破碎
那麼一滴眼　淚能　洗掉後悔　　化成大雨降落在回　不去的街

①
2m　　　　　　　　　**4**　　　　　　**5**
| 6 5 5 3 4 3 1 2 | 2 2 2 3 1 - | 3 2 2 1 2 2 5 3 | 2 2 2 0 2 3 |
讓險峻歲月不能在　臉上撒野　　讓生離和死別都遙　遠　有誰

4　　　　　　　　　　　**1**
| 4 · 3 3 1 | 1 - - 0 ‖ 2 3 5̂ 3 3 - | 2 3̂ 3 - 0 5 :‖
能聽　見　　　　　　　　　　　　　　　　　　　我

②
2m　　　　　　　　**4**　　　　　　**5**
| 6 5 5 3 4 3 1 2 | 2 2 2 3 1 0 5 | 3 2 2 1 2 2 1 | 2 1 1 5̂ 5 - ‖
再給我一次機會將　故事改寫　還　欠了他一生的一　句　抱歉

45

單元八 Slow Soul慢靈魂 Part II：一小節換兩個和弦

示範歌曲：玖壹壹〈癡情的男子漢〉（2012）

> 在彈 Slow Soul 的歌曲時，如果一個小節要換兩個和弦要怎麼辦？這個章節我們以〈癡情的男子漢〉一曲練習！

● **左手和弦**

請參照 P. 30 Pattern 13。

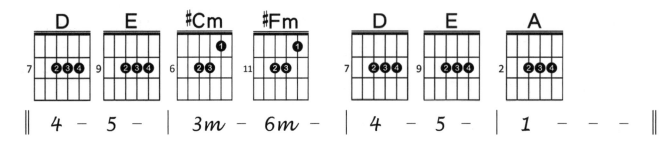

請注意，這首歌一個小節有兩個和弦，也就是說前兩拍與後兩拍的和弦是不一樣的。

大家可以先用 4 beat 來熟悉一下步調。

此外，換和弦時在非必要的狀況下不要讓手指離開弦，聽起來會更連貫、順暢。

● **右手彈奏**

Slow Soul

因為一小節有兩個和弦，通常一開始練習會反應不及。

因此請用以下節奏型態進行練習：

| X̲X̲ ↑X X̲X̲ ↑X | 或是 | X ↑X X̲X̲ ↑X |

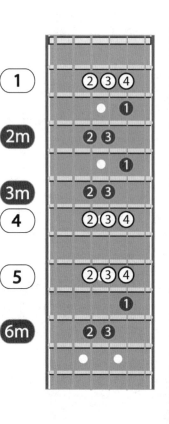

Slow Soul 4/4
6 - 6 ♩ = 69

癡情的男子漢

陳皓宇、胡睿兒 詞 / 洪瑜鴻 曲
玖壹壹 唱

A

```
                           4              5             3m            6m
| 0   0   0   0 1 1 ‖: 6 5 5  5 3 3  3 2 3  3 2 1 | 2 2  2 5  3  3 2 1 |
                      我是 愛 你 愛 你 愛 恁 欲  死 的  癡情 男 子  漢 你 甘 有

 4           5             1                          4              5
| 3 2  2 1 1  3 2 1 | 3    -   -   0 1 1 | 6 5 5  5 3 3  3 2 3  3 2 1 |
  聽到 我 的 心 為 你 唱    歌                我是 愛 你 愛 你 愛 恁 欲  死 的

 3m           6m          4          5            ①1
| 2 2  2 5  3  3 2 1 | 2  3 2 1  2 2 2  3 2 | 7 1· 1   -   0 3 2 ‖
  癡情 男 子  漢 心 愛     的 我 哪 會 忍 心 你 目 睭 紅            Oh My

 4          5           3m          6m         4          5
‖ 3 1 1  1 6 1  2 3 2  2 3 1 3 | 1 3 3 2  2 1 6 1  6 3 6  1 6 3 3 | 3 3 2  1 3 1 3  1 3 2  2 3 1 3 |
  Lady I'm 癡情的 男子 漢 我 可以 讓你 快樂 家庭 幸福 一世人 就算 講 要我 乎你一千兩百萬 我 可以

 1                      4          5           3m           6m
| 1 3 3 2 2  1 2 3 3  1 2 1  1 1 3 | 2 2 3  2 3 1 1  2 2 3  3 1 1 1 | 3 5 5 5  5 5 5 3  2 3 1  1 1 6 3 |
  用我所有的力量來去 給他 賺 一杯 交杯 酒  咱一暗 飲 呼 乾  我 把 你 推落 乎 你 爽 到咬呀我的媽 我 乎你

 4          5           1                           4          5
| 3 3 2  2 2 1  2 2  3 2 1 1 | 1    -   -   -   0 1 1 ‖ 3 5 5  5 3  2 2 3  3 1 1 1 |
  我所有  你 把 身 軀 攏 呼我                   我跟你 相逢 在 愛 的 這條路 我 決定

 3m           6m         4          5           1
| 3 5 5  5 3  3 6 2  1 3 2 3 | 3 2 3  1 2 2 1  3 2 3 1  3 2 1 1 | 2 3 3 3  3 3 3 3  3  0 X X X |
  袂乎你來 對 我吃苦 我 相信 蔡小  虎 他也袂 我共款 愛你 唷依唷依唷依唷依唷唷 你常說

 4          5           3m           6m         4          5
| X X X X  X X X X  X X X X  X X X | X X X X  X X X X  X X X X  X X X | 3 2 3  3 2 1  2 1 2  2 3 1 |
  表現好的話我就要給你一個讚 為著 咱乀家庭 幸福 我 呷鐵牛 運功 散每晚 攏加班   我是 癡情的 男子 漢

 ②1                                            1                       4          5
| 1   -    -    0 1 1 ‖: 7 1· 1  0· 3  6 5 3 2 ‖ 6 1 6  1 2 3  2· 3  6 5 3 2 |
                我是  紅

 3m           6m        4          5           1
| 2 2 1  2 3 5 1  6   6 3 | 2   6 5  2  1 2 1 3 | 3   -  3· 3  6 5 3 2 |

 4          5           3m           6m         4          5           1
| 6 1 6  1 2 3  2· 3  6 5 3 2 | 6 5 3  3 3 2  1  3 2 1 | 2  3 2 1  2  3 2 1 | 1  -  -  - ‖
```

47

單元九 卡農和弦與 Slow Soul 應用 Part I

示範歌曲：周杰倫〈稻香〉（2008）

　　本單元要分享的是流行歌曲中另一個常見到的元素：卡農和弦。顧名思義就是帕海貝爾的名曲〈卡農〉中不斷重複的和弦組合。 一般會以八個和弦的形式反覆進行，例如：

（1）1 → 5 → 6m → 3m → 4 → 1 → 2m → 5

其中部分和弦的和弦組成音很像，因此卡農和弦也可以用以下和弦代換：

（2）1 → 5 → 6m → 1 → 4 → 3m → 2m → 5

（3）1 → 5 → 6m → 5 → 4 → 1 → 4 → 5

♥ 左手和弦

〈稻香〉全曲皆使用類似卡農和弦的進行。請找到以下和弦的位置：

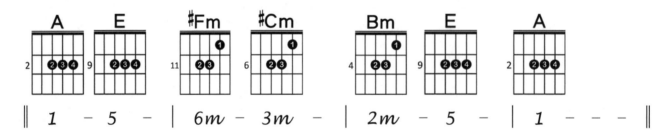

‖ 1 － 5 － | 6m － 3m － | 2m － 5 － | 1 － － － ‖

♥ 右手彈奏

Slow Soul

主歌練習：

| XX ↑X XX ↑X |

副歌練習：

| X ↑↑↓ XX ↑X |

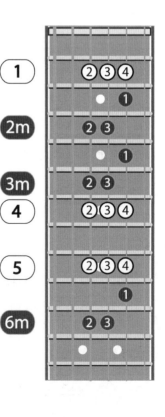

Slow Soul 4/4
5 - 5 ♩ = 82

稻香

周杰倫 詞曲
周杰倫 唱

```
    1           5           6m          3m          2m      5       1
‖ 1 5  2 3 1  5 5 5  5 | 6 6  5 1  3 2  5 | 2 6  5 5 5  5 | 1 5  5 1 2  2 1 5  2 5 |

    1           5           6m          3m          2m      5       1
| 1 3 5  0 2 7 5 | 1 3 5  0 2 7 5 | 1·5  1·5 | 1  -  -  0 1 1 6 ‖
                                                         對這個
```

```
    1               5           6m              3m              2m          5
‖ 1 6 1  1 1 1  2 2 2 2  3 1 | 1 6 1  1 1 1  2 2 2 2  3 1 | 1 6 1  1 1 1  2 2 2 2  1 3 |
  世界如 果你 有太多的抱怨 跌倒了  就不敢繼續往前走 為什麼 人要這麼的脆弱墮

    1                               1           5           6m          3m
| 3  0·1  1 1 1 6  1 1 1 6 | 1 6 1  1 1 1  2 2 2 2  3 1 1 | 1 6 1  1 1 1  2 2 2 2  3 1 |
  落      請  你打開電視看看 多少人 為生命在努力勇敢的 走下去 我們是不是該知足

    2m          5               1                       1           5
| 0·1  4·3  3 2 2 1  2 1 2 3 | 1 ·  6  0  3 5 ‖ 5 5 5  5 5 5  5 5 5 5  3 2 1 |
  珍惜一 切就算沒有擁     有    yo    還記 得你說 家是 唯一的城堡

    6m          3m              2m          5           1
| 1 3 3  3 3 3  3 3 3 3  3 1 6 | 6 1 1  1 1 1  2 2 2  1 3 | 3  -  0  3 5 |
  隨著稻 香河  流繼續奔跑 微微笑 小時 候的夢 我知 道      不要

    1           5           6m          3m          2m          5
| 5 5 5  5 5 5  5 5 5 5  3 2 1 | 1 3 3  3 3 3  3 3 3 3  3 1 6 | 6 1 1  1 1 1  2 2 2  2 1 |
  哭讓螢 火蟲 帶著你逃跑 鄉間的 歌謠 永遠的依靠 回家吧 回到 最初的  美

    1           1       5       6m  3m  2m 5    1        1       5       6m  3m
| 1  -  -  -  ‖ 1 3 5 0 2 7 5 | 1 3 5 0 2 7 5 | 1·5  1·5 | 1  -  -  - | 1 3 5 0 2 7 5 | 1 3 5 0 2 7 5 |
  好

    2m  5    1               1           5           6m              3m
| 1·5  1·5 | 1  -  0  0 1 1 1 ‖ 1 1 1  1 6 1  1 1 1 1  1 1 | 0 1 1 1  1 1 1 1  1 1 1 1  1 1 |
                   不要這麼容易就想放棄就像我說的  追不到的夢想換個夢不就得了

    2m          5                   1                   1           5
| 0 6 1  1 6 1 6  1 1 6 1  1 1 1 1 | 1 1 1 1  1 1 1  0  0 1 1 1 | 1 1 1  1 1 1 1  3 2  2 1 1 1 |
  為自己的人生鮮艷上色先把愛 塗上喜歡的顏色     笑一個 吧功成名就不是目的  讓自己

    6m          3m              2m          5               1
| 1 1 1 1  1 1 1 1  3 2  2 1 1 6 | 5 1 1  1 1 6  1 6 1 6  1 1 2 | 2 1  1  0  0 |
  快樂快樂這才叫做意義  童年的 紙飛機 現在終於飛回我手  裡
```

49

單元十 卡農和弦與 Slow Soul 應用 Part II

示範歌曲：陶喆〈就是愛你〉（2005）

♥ 左手和弦

〈就是愛你〉全曲皆使用類似卡農和弦的進行。請找到以下和弦的位置：

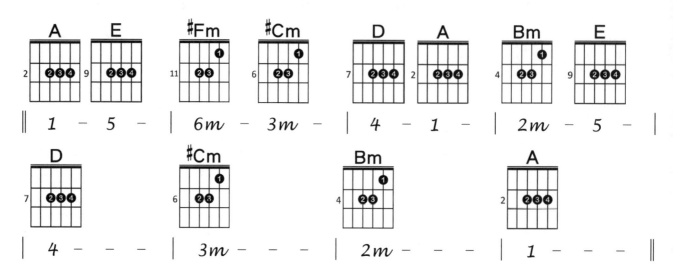

$$ 1 - 5 - \mid 6m - 3m - \mid 4 - 1 - \mid 2m - 5 - \mid $$

$$ 4 - - - \mid 3m - - - \mid 2m - - - \mid 1 - - - \mid $$

♥ 右手彈奏

Slow Soul

主歌練習：

| XX ↑↑↓ XX ↑X |

副歌練習：

| XX ↑↑↓ XX ↑↑↓ |

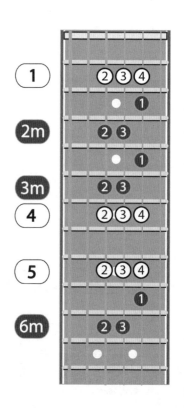

Slow soul 4/4
3 - 3 ♩= 74

就是愛你

娃娃 詞／陶喆 曲
陶喆 唱

```
     1                  5                  6m                  4
‖ i 15 12 232 │ 2  -  25 231 │ i  -  12 231 │ 6  -  -  032 │

     1                  5                  6m                  4
21  0  0  032 │ 23  0  0  032 │ 216  0  0  065 │ 211 1656 50 ‖
```

```
   1        5        6m     3m         4        1         2m        5
‖: 1 071 21 751 │ 1 071 76 534 │ 4 65 5 05 │ 67 12 23 2 │
   我 一直都想對妳說   妳給我想不到的   快 樂     像 綠洲給了沙  漠

   1        5        6m     3m         4        1         2m        5
│ 1 071 21 752 │ 1 071 21 736 │ 6 433 105 │ 67 12 3 21 ‖
   說 妳會永遠陪著我   做我的根我翅膀   讓我 飛 也 有回去的 窩
```

```
   4                 3m                2m                  1
‖ 1·6 66 6 07 │ 1·5 55 5 03 │ 211 161 12 32 │ 21 1 032 21 │
   我 願 意  我 也可 以   付 出一切也不 會可惜    Mm～ 就
   我 願 意  真 的願 意   付 出所有也要 保護你    Oh～
```

```
   4                 3m        6m       2m                 5
│ 1·6 66 6 05 │ 766 656 53·05 │ 655 53 221·13· │ 32 2 - - ‖
   在一 起   看 時 間 流逝   要記得我 們相 愛的方 式
   在一 起   時間 繼 續 流逝  請記得我 有多 麼的愛 你
```

```
   1        5        6m     3m         4        1         2m        5
‖ 12 34 571 │ 1 i 77 56 │ 6 65 5 03 │ 46 71 23 2 │
   就是 愛妳 愛著妳   有悲  有喜  有妳  平 淡也有了意 義
   就是 愛妳 愛著妳   不棄  不離  不在  一 路有多少風 雨
```

```
   1        5        6m     3m         4        1         2m        5
│ 12 34 571 │ 1 i 77 3 36 │ 654 45 50 │ 46 71 32·1 ‖
   就是 愛妳 愛著妳   甜蜜 又 安        心      那種感覺就是妳
   就是 愛妳 愛著妳   放在 你 手        心      燦爛的幸福全給
```

```
   1        5        6m        4        1        5        6m        4
‖ 235 321 252 251 │ 3 1256 5616 262 │ i 235 3212 121 │ 12 36 6 - :‖
```

51

單元十一 卡農和弦與 Slow Soul 應用 Part III

示範歌曲：王力宏〈依然愛你〉（2011）

🎸 左手和弦

〈依然愛你〉整首歌的架構都不離卡農的和弦進行，但是透過巧妙的和弦代用，讓整首歌很和諧、卻又表現出不同的味道。請大家練習以下和弦進行：

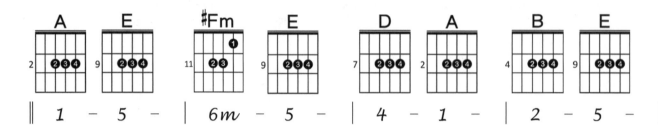

※ 小提示：這邊的 2m 變成了 2，代表它從小三和弦變成跟 1、4、5 一樣的大三和弦，所以指法形狀也變得跟 1、4、5 一樣，只有位置的差別喔！

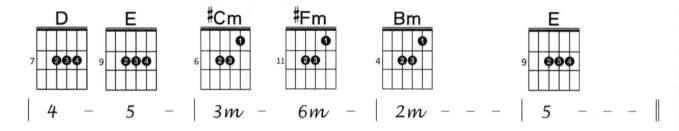

🎸 右手彈奏

Slow Soul

主歌練習：| XX ↑ XX ↑ |

※ 小提示：Slow Soul 怎麼變簡單了？其實，你會發現簡化後還是有 Slow Soul 的感覺！保留了骨架、讓音符變少，這樣的刷法適合放在情緒較弱的主歌。不用總是把一首歌的節奏塞滿，留點空隙反而能讓歌曲更有起伏。

副歌練習：| XX ↑↑↓ XX ↑X |

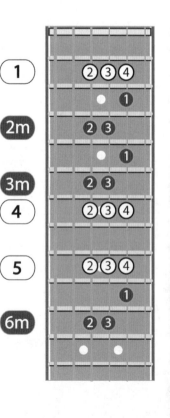

依然愛你

Slow soul 4/4
5̣ - 7̣ ♩ = 65

王力宏 詞曲
王力宏 唱

A

1	5	6m	5	4	1	2	5
‖ 3 3 3 3 2 3 5	1 1 1 2 3 2 1	1 1 1 2 3 5 5	1 1 1 2 2 - ‖				

一閃一閃亮晶 晶　留下歲月的痕 跡　我的世界的中 心　依然還是你

4	5	3m	6m	2m		5	

| 3 3 3 3 3 2 2 | 3 5 5 5 6 5 3̂2̂1̂ | 1 1 1 2 3 5 5·5̣ | 1 1 1 2 2 - ‖ |

一年一年又一 年　飛逝僅在一轉 眼　唯一永遠不改變是　不停的改 變

1	5	6m	5	4	1	2	5

‖: 3 3 3 3 2 2 3̂ 3̂1̂· | 1 1 1 2 3 1 1 | 1 1 1 2 3 5 2̂ 2̂1̂· | 1 1 1 1 2 2̂ 2 - |

我不像從前的自 己　你也有點不像 你　但在我眼中你的 笑　依然的 美麗

4	5	3m	6m	2m		5	

| 3 3 3 3 3 2 2 | 3 5 5̂ 5 5 6̂ 5 5̂1 1 | 1 1 1 2 3 5 5·3̂ | 6 5 5 5̂ 5 3 2 2̂ 5 1 2 |

日子只能往前 走　一個方 向順 時鐘　不知道還有多久所 以要讓你懂 我依然

1	5	6m	5	4	5	1	

‖ 3·3̂ 3 3 4 3 2 7̣ | 2·1̂ 1 0 1 3 5 | 6̣·6̣ 6̣ 6̣ 6̣ 5 2 3 4 | 4·3̂ 3 0 1 3 5 |

愛你　就是唯一的 退路　　我依然 珍惜　時時刻刻的 幸福　　你每個

4	5	3m	6m	2m	5	1	

| 6̣·6̣ 6̣ 7̣ 6̣ 5 4̣ | 3 5̂ 6· 1 2 3 | 4 4̂3̂4̂ 3̂2̂ 1 7̣ | 2·1̂ 1 - 0 ‖ |

呼吸　每個動作　每 個表 情到最 後 一定會 依然 愛你

─① ─────────

1	5	4	5
5 5 4 7	6 3 4̂3̂· 2 :‖		
3 3 2 5	4 1 2̂1̂· 7̣		
1 1 7̣ 2	1 5̣ 6̣̂5̣̂· 5̣		

依 然 愛 你　依 然 愛　你

─② ─────────

1	5	4	1	4	1	2m	5
‖ 3 3·2̂ 2̂11̣6̣ 1̣65̣	6̣11̣6̣ 1̣21̣3 3 0·5̣	6̣11̣6̣ 1̣204 4̂33 2̂105̣	6̣11̣6̣ 1̣232̂ 2 -				

1	5	4	1	4	1	2m	5
‖ 3 3·2̂ 2̂11̣6̣ 1̣65̣	6̣11̣6̣ 1̣215̣ 3 0·5̣	6̣11̣6̣ 1̣204 4̂33 2̂105̣	6̣11̣6̣ 1̣232̂ 2 - ‖				

單元十二 常見又好聽的特殊和弦：4m

示範歌曲：Kimberly 陳芳語〈愛你〉（2012）

> 4m 是一個很常用的「代用和弦」。還記得上一單元的歌曲〈依然愛你〉利用一些 2 和弦的代用讓歌曲更有層次嗎？為什麼第二單元說 2m 可以用 4 代換？又為什麼「卡農和弦」中有某些和弦可以用不同和弦代換？我們即將為你解惑。
>
> 　　「代用和弦」就是用另外一個和弦取代原本的和弦。要用什麼和弦來代用才會好聽？這其中涉及許多樂理，但通常只要兩組不同的和弦有兩個以上的組成音一樣便可代用。至於好聽程度仰賴經驗法則或是深厚的樂理基礎。4m 並不屬於大調順階和弦，用它代用 4 和弦可以改變原本的調性，帶來相對黯淡的色彩。

♥ 左手和弦

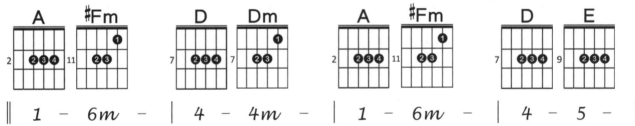

$$\parallel \quad 1 \; - \; 6m \; - \; \mid \; 4 \; - \; 4m \; - \; \mid \; 1 \; - \; 6m \; - \; \mid \; 4 \; - \; 5 \; - \; \parallel$$

♥ 右手彈奏

Slow Soul

| XX ↑↑↓ XX ↑X |

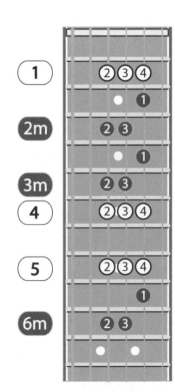

Slow soul 4/4
6̣ - 5̣ ♩ = 72

愛你

黃祖蔭 詞 / 陶山 & Kimberley 曲
Kimberley 唱

```
 1          6m         4          5          1          6m         4          4m
‖1̲1̲ 2̲1̲ 6̣̲5̣̲ 2̲1̲ | 4̲1̣̲ 6̣̲1̲ 5̲6̲7̲5̲1̲ |: 1̲2̲ 3̲7̲7̲6̲ 3̲5̲ | 5̲4̲ 1̲3̲ 3̲2̲ 0̲1̲ |
                                      我  閉上眼睛 貼著你   心跳呼 吸 而
                                      有時沒生 氣故意   鬧脾氣 你 的

 1          6m         4          5          1          6m         4          4m
|1̲2̲ 3̣̲6̣̲ 6̣̲6̣̲ 6̣̲3̣̲ | 3̲4̲ 3̲2̲ 2̲ 0̲1̲ | 1̲2̲ 3̲7̲7̲6̲ 3̲5̲ | 5̲4̲ 1̲3̲ 3̲2̲ 0̲1̲ |
此刻地球 只剩我   們而已   你 微笑的唇 形總勾  著我的 心 每
緊張在意 讓我覺   得安心   從 你某個角 度我總  看見自 己 到

 1          6m         4          5          1                      6m         4
|1̲2̲ 3̣̲6̣̲ 6̣̲6̣̲ 6̣̲3̣̲ | 3̲4̲ 3̲2̲ 2̲1̲7̲1̲ | 1 - 0̲1̲3̲5̲ ‖ 1̲7̲1̲7̲1̲1̲3̲2̲1̲ |
一秒初吻 我每一   秒都想   要吻你      就這樣 愛你愛你愛 你隨時
底你懂我 或其實   我本來   就像你

 1          5          6m         4          1          5          6m         4
|1̲5̲3̲2̲2̲5̲6̲7̲ | 1̲7̲1̲7̲1̲1̲7̲6̲5̲ | 6̲5̲3̲2̲2̲3̲2̲1̲ | 1̲7̲1̲7̲1̲1̲3̲2̲1̲ |
都要一起 我喜歡  愛妳外套味 道還有  你的懷裡 把我們  衣服鈕扣互 扣那就

 1          5          2m         3m         4          5          ①
|1̲5̲3̲2̲ 2̲ 0̲3̲ | 4̲ 1̲1̲ 1̲1̲ 3̲3̲ | 4̲4̲ 3̲2̲0̲1̲7̲1̲ ‖ 1̲2̲3̲ - 3̲5̲ |
                                                        1          6m
不用分離   美 好愛情 我 就愛 這樣貼近 因為你

 ②
‖4          5          1          6m         4          5          1
‖5̲ 4̲ 3̣̲ 3̲2̲ 2̲ | 1̲2̲ 3̲ - - | 5̲4̲3̲4̲ 2̲ - :‖ 1̲0̲3̲·3̲2̲3̲2̲ 3̲2̲1̲1̲ |

 4                     1          2m         1          3m
|6̲ 0̲1̲1̲7̲1̲2̲6̲ | 6̲ - 5̲ 5̲5̲6̲ | 6̲ 0̲1̲1̲7̲1̲2̲6̲ | 6̲5̲0̲ 3̲4̲5̲ 5̲3̲2̲1̲ |
想變成你的氧    氣 哦     溜進你身體裡     哦~

 4                     1          2m         4          5
|1̲ 0̲1̲1̲ 7̲1̲ 2̲5̲ | 5̲3̲2̲1̲1̲3̲2̲1̲ | 6̲ 0̲1̲6̲1̲2̲3̲5̲ | 5̲3̲2̲5̲3̲1̲3̲5̲ ‖
哦 好好看看在你   心 裡 哦~     你有多麼寶貝  哦 愛你就這樣

 6m         4          1          5          6m         4          1          5
|1̲7̲1̲7̲1̲1̲3̲2̲1̲ | 1̲5̲3̲2̲2̲5̲6̲7̲ | 1̲7̲1̲7̲1̲1̲7̲6̲5̲ | 6̲5̲3̲2̲2̲3̲2̲1̲ |
愛你愛你愛 你隨時 都要一起 我喜歡  愛妳外套味 道還有  你的懷裡 把我們

 6m         4          1          5          2m         3m         4          5
|1̲7̲1̲7̲1̲1̲3̲2̲1̲ | 1̲5̲3̲2̲ 2̲ 0̲3̲ | 4̲ 1̲1̲ 1̲1̲ 3̲3̲ | 4̲4̲ 3̲2̲ 2̲ 0̲3̲ |
衣服鈕扣互 扣那就 不用分離   美 好愛情 我 就愛 這樣貼近     我

 2m         3m         4          5                     1
|4̲ 1̲1̲ 1̲1̲ 3̲3̲ | 4̲4̲ 3̲2̲ 2̲1̲7̲ | 7̲2̲ 2̲ 1̲ - | 1 - - - ‖
們 愛情 會 一直 沒有 距離 最美 麗
```

55

單元十三 Folk Rock 民謠搖滾 Part I

示範歌曲：魏如萱〈買你〉（2008）

> Folk Rock，譯作民謠搖滾，可指結合民謠與搖滾元素的曲風，最早可溯及 1960 年代的英美流行音樂，如 Bob Dylan、The Beatles 等。在台灣，它也被用來稱為一種節奏型態，通常應用在輕快的歌曲中。我們也常在校園民歌中聽到這樣的吉他伴奏方式。Folk Rock 是其中一種 8 beat 的刷奏方式，如果基本 8 beat 正反拍的律動感熟悉了，那麼 Folk Rock 對你來說將是易如反掌！

● 左手和弦

〈買你〉這首歌大多兩小節才換和弦，但有非常多的 4m，因此我們這邊多帶大家練習有 4m 的和弦轉換。

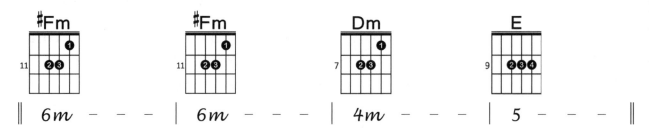

請參照 P.30 Pattern 15。

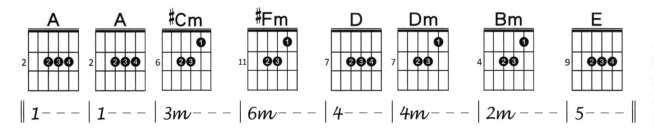

● 右手彈奏

我們先來複習基本的 8 beat 節奏：

(1) | ↑↓ ↑↓ ↑↓ ↑↓ |　　(2) | X ↑↓ ↑↓ ↑↓ |

初學者彈奏 Folk Rock 通常不習慣第三拍反拍造成的一些不協調感。怎麼解決呢？如同單元六單元中所說，手要隨時保持隨正反拍上下擺動。在第三拍的正拍沒有彈出聲音，只是我們「沒有刷到弦」罷了。

| X ↑↓ ↑↓ ↑↓ |

買你

Folk Rock 4/4
6 - 2̇ ♩ = 132

魏如萱 詞曲
魏如萱 唱

```
     1                          1                  3m                      3m
𝄆 : 3 - 4 55 | 5 - - 0 | 3 - 4 55 | 5 - - 0 |
   你   總 是 說          我   想 回 家
   你   都 不 說          都   不 理 我

     6m                        6m               4m                      5
   | 3 - 1 61 | 1 - - 0 | ♭3 - 3 44 | 2 - - 0 |
   然   後 轉 身          淡   淡 的 笑

     1                          1                  3m                      6m
   | 3 - 4 55 | 5 - - 0 | 7 - 7 62̇ | 2̇ 1̇ 1̇ - 0 |
   你   總 是 說          好   累 好 忙
   你   總 問 我          你   還 好 嗎

     4                          4                  4m                      5
   | 3 - 4 53 | 31 1 0 11 | ♭6 6 6 ♭77 | ♭75 5 - 0 𝄎
   什   麼 時 候     我 們 可 以 聊 一 聊
   什   麼 時 候     我 們 可 以 變 更 好

     1                          1                  3m                      6m
   𝄎 5 0 343 35 | 5 0 3 3 7 | 7 - - 1̇3 | 3 - 0 335 |
   欸   可 不 可 以      買 你 的 不   快 樂        只 是 想
   欸   可 不 可 以      買 你 一 個   鐘 頭        只 是 想

     4                          4m               2m                      5
   | 6 55 5 40 | 4 5♭66 50 | 3 33 320 | 3 42 2 0 |
   看 你 吃 飯    陪 你 笑 笑    聽 你 最 近    好 不 好
   關 心 你 呀    要 你 知 道    還 有 我 在    好 不 好

     1                          1                  3m                      6m
   | 5 0 343 35 | 5 0 3 3 7 | 7 - - 62̇ | 2̇ 1̇ 1̇ 0 35 |
   欸   可 不 可 以      買 你 的 不   快 樂        我 們

     4                          4m               2m                      5
   | 5 44 4 1̇0 | 7 55 5 30 | 4 34 4 52 | 2 - 0 1 2 1 𝄎
   一 起 坐 車    一 起 散 步    一 起 看 電 影        好 不 好
   一 起 唱 歌    一 起 牽 手    一 起 聽 音 樂        好 不 好

     1                          1                  4                      4
   𝄎 7 - - 1̇5 | 5 - 0 345 | 3̇ - - 4 1̇ | 1̇ - - 0 |

     4m                        4m               5                 5                 5
   | 7 1̇3 34 4 | 7 1̇3 34 4 | 3 43 34 2 | 2 - - 1̇ | 7 - 0 1̇75 : 𝄏
```

單元十四 Folk Rock民謠搖滾 Part II

示範歌曲：元衛覺醒〈夏天的風〉（2005）

> 在彈 Folk Rock 的歌曲時，如果一個小節要換兩個和弦要怎麼辦？
> 本單元我們以〈夏天的風〉一曲練習！

♥ 左手和弦

1. 如何一個小節換兩個和弦？

 因為第三拍的正拍不彈的關係，我們必須在第二拍的反拍位置換和弦。

 請大家練習以下 Pattern 並參照 P.31 Pattern 17。

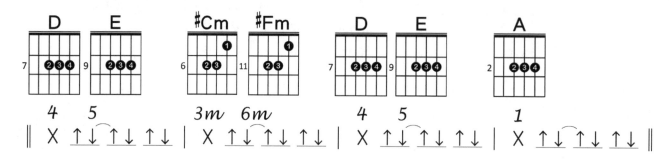

2. 特殊和弦

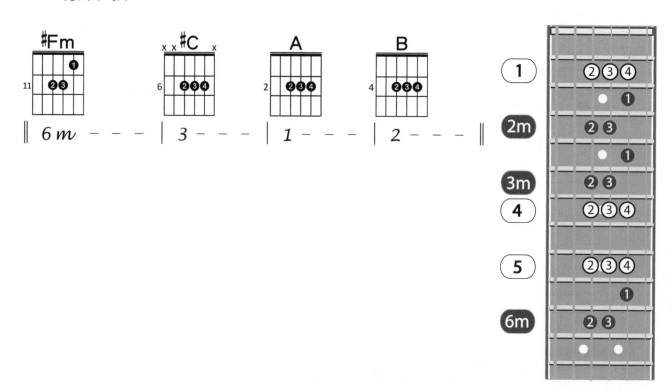

夏天的風

Folk Rock 4/4
3 - i ♩=109

衛斯理 詞曲
元衛覺醒 唱

```
        4       5         1              4       5          1
0 5 4 3 ‖ 5 - 5 4 3 | 3 - 0 5 4 3 | 5 - 5 4 3 4 | 5 - 0 5 4 3 |

        4       5       3m    6m       4       5          1
| 5   3   4   3 | 1 3 4 3 3 3 4 3 | 3 · 3 4 3 3 | 3 - - - ‖

        4       5       3m    6m       4       5          1
‖: 6 6 6 7 7 7 6 7 | 5 3 6 6 0 3 | 4 3 4 1 7 6 6 5 | 5 - - 0 5 |
   夏天的風    吹入  我 心 中      你 站在海邊望著天空           你
   當時的我    們  還 很 懵 懂   你 就像溫室裡的花朵           保

        4       5       3m    6m       4       5          1
| 6   6   7 · 5 | 5 3 2 3 3 0 3 | 4 4 3 3 1 6 2 1 2 | 1 - - - :‖
  說 世 界 是  多麼遼闊      渺 小的我們 擁有什麼
  護 著 你 不  讓你凋落      捧 在我手心不曾放手

 6m                3              1              2
‖ 0 3 3 3 3 2 1 2 | 2 3 3 3 2 1 2 | 2 3 3 3 2 1 6 | 6 3 2 2 1 1 |
  時間滴答的走      年華似水的流      年少輕狂的愛     能 多 久

        4                 2m              5              5
| 0 6 6 1 1 1 2 1 | 0 1 2 3 3 3 3 4 | 3 2 2 - 2 5 | 5 0 5 6 1 2 ‖
  你放開  我的手   縱放出  燦爛的 花朵        哦        每當夏天

        4       5          1              4       5          1
‖ 5 3 3 3 2 1 2 2 | 2 3 3 5 6 1 2 | 5 3 3 3 2 1 5 5 | 3 - - 0 5 |
  我 吹著溫暖的風        相信當時  我 們愛得很灑脫           美

        4       5       3m    6m       4       5          1
| 1 1 1 1 1 | 1 5 2 3 3 3 0 3 | 4 4 3 3 1 6 2 2 | 2 1 0 5 6 1 2 |
  麗 的 蒲 公英 散落空中      隨 著風搖曳得很自由        每當夏天

        4       5          1              4       5          1
| 5 3 3 3 2 1 2 2 | 2 3 3 5 6 1 2 | 5 3 3 3 2 1 5 5 | 2 3 - - 0 5 |
  我 吹著溫暖的風        我們的故 事簡單卻很生動           花

        4       5       3m    6m       4       5          1
| 1 1 1 1 1 | 5 5 i i i 0 3 | 4 4 3 3 1 6 2 2 | 2 1 1 - - - |
  瓣 掉 落 在  我的手中      握 著我們曾經的感動
```

小知識 常見不插電樂團的編制

音樂有三個要素：旋律、和聲和節奏。當你一個人沒辦法滿足伴奏需求時，你可能會想和朋友們一起組樂團。樂團的編制也就是透過不同樂器的分工以表現旋律、和聲以及節奏。一個常見的搖滾樂團，裡面常會看到主唱、吉他手、貝斯手、鍵盤手與爵士鼓手。主唱以及主奏吉他負責旋律，節奏吉他、鍵盤及貝斯負責不同音高、頻率的和聲，而爵士鼓手則負責節奏。

近年來，流行音樂吹起一股民謠的風潮，小清新的不插電編制也蔚為一時。常見的不插電樂團編制除了吉他以外有哪些樂器呢？讓我們一起來認識一下：

貝斯			
木貝斯	電貝斯	Double Bass	
節奏樂器			
木箱鼓	非洲鼓	爵士鼓	
其他節奏配器			
沙鈴	鈴鼓	銅鈸	
鍵盤類			
鋼琴	電子琴	合成器	
口風琴	手風琴		
吹奏樂器			
薩克斯風	長號	小喇叭	卡祖笛
口琴	藍調口琴	長笛	直笛
其他樂器			
烏克麗麗	大提琴	小提琴	豎琴

而其中，在台灣更常見的又以木吉他、烏克麗麗、貝斯、木箱鼓的搭配較為常見。然而，不插電的演出只是一種形式，不需要侷限你對配器的想像。大家不妨上網搜尋並聆聽這些樂器的音色，以後你聽音樂的時候會有一些意想不到的收穫喔！

單元十五 Slow Soul 16 beat

示範歌曲：江蕙〈半醉半清醒〉（1999）

> 本單元我們將練習較進階的節奏型態。前面的單元已經提到 4 beat、8 beat，它們分別是以 4 分音符、8 分音符搭配 X、↑、↓ 及琶音等刷奏方式，表現出不同的節奏樣貌。依此類推，16 beat 便是在 16 分音符的尺度下進行節奏型態的變化。搭配大家熟悉的 Slow Soul 節奏，便能使你在伴奏時的表現更有節奏感、更豐富。以下我們將讓你先學會算拍子，再一步步了解 16 beat 以及 Slow Soul 的變化型。

● 節拍練習

16 分音符，即是將一拍分為四等份，大家不妨先試試看以四根手指跟著節拍器在一拍以內平均地點出四下：

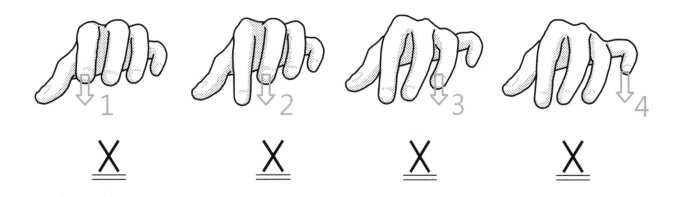

※ 注意：此刻你的腳還是打著節拍，試著讓你的手指在點的時候符合拍子。

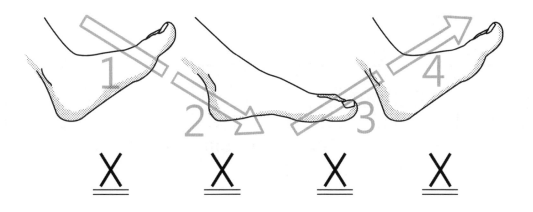

● 右手節奏

現在你已經能夠感受 16 分音符囉！我們來做一些基本練習：

（1） | ↑↓↑↓ ↑↓↑↓ ↑↓↑↓ ↑↓↑↓ |

（2）試著加上重音符號： | ↑̌↓↑↓ ↑̌↓↑↓ ↑̌↓↑↓ ↑̌↓↑↓ |

（3）再加上一點變化： | X̌↓↑↓ ↑̌↓↑↓ X̌↓↑↓ ↑̌↓↑↓ |

（4）Slow Soul 16 beat 應用： | XX ↑↑↓ X↓X ↑̌↓↑↓ |

（5）Slow Soul 16 beat 應用 II： | X↑↓ ↑̌↓↑↓ X↑↓ ↑̌↓↑↓ |

當你練習到第四組、第五組節奏的時候，有沒有發現跟之前學的 Slow Soul 很像呢？差別在於：你刷的節拍更細膩了。江蕙的這首歌是一首比較慢的歌曲，搭配 16 beat 的編曲使它更有節奏感。你也可以搭配比較有力道的刷扣，表達激昂的情緒。

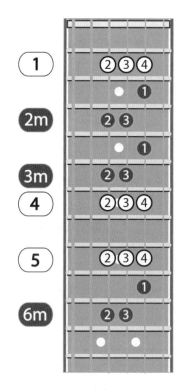

請大家練習這首歌時可以利用（3）、（4）、（5）隨意搭配練習。用哪一種組合並沒有唯一的答案，重點是拍子能夠穩定、有做出 16 beat 的節奏感。

● 左手和弦

請參照 P. 31 Pattern 19。

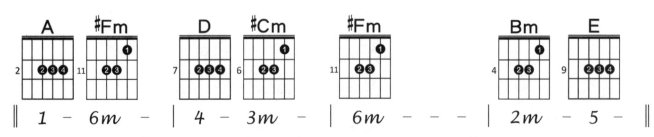

|| 1 - 6m - | 4 - 3m - | 6m - - - | 2m - 5 - ||

半醉半清醒

Slow soul　4/4
5̣ – 3　♩ = 65

李子恒、陳維祥 詞 / 李子恒 曲
江　蕙 唱

小知識 淺談獨立音樂

　　獨立音樂（independent music 或 indie music）原指非主流商業唱片公司的音樂人或音樂廠牌所製作出的音樂。在英美的流行音樂中，從 1950 - 1960 開始，主流音樂市場便由少數商業唱片公司所主導。新興的、規模小的廠牌不易與大公司抗衡，但仍有一些人成立小廠牌並簽一些他們喜愛的音樂家。而這些音樂家的風格常較主流的流行歌曲更加多元、具實驗性。獨立廠牌隨著 1970 - 1980 年代龐克音樂的流行而逐漸興起，各種音樂類型也豐富了整個流行音樂世界，如「迷幻搖滾 (psychedelic rock)」、「油漬搖滾 (grunge)」、「新浪潮 (new wave)」等。此時，獨立音樂一詞含有「另類 (alternative)」的意涵。到了 80 年代末，以西雅圖為據點的「油漬搖滾」甚至成為該時代主流音樂。

　　1980 年代台灣解嚴，接續了民歌時期累積的創作能量，在都市化的腳步下，創造出一股以「抒情歌曲」為主的唱片榮景。當時的社會正從壓抑的政治環境中解放，瀰漫著躁動不安的氣氛，許多人嘗試在創作中加入挑戰權威的實驗性元素。像是魔岩唱片、真言社、水晶唱片等音樂廠牌的音樂家們，如陳明章、林暐哲、朱頭皮、趙一豪、林強、伍佰等，帶來了許多音樂的新面貌。水晶唱片更在 1987 年將「獨立音樂」的思潮帶入台灣。到了 1990 年代，台灣有越來越多的中小型展演空間、大小音樂祭出現，使小眾的音樂風格有更多管道在新世代的年輕人中擴散開來。當時較著名的獨立廠牌及音樂人包括「角頭音樂」的四分衛、董事長樂團、五月天，原住民歌手巴奈、陳建年等；「林暐哲音樂社」的陳綺貞、蘇打綠等；獨立樂團糯米糰、閃靈、歌手張懸等。

　　「五月天」、「蘇打綠」、「陳綺貞」等人的走紅，也象徵著獨立音樂的主流化，代表主流與獨立的分野已漸趨模糊。2003 年以後，mp3、網路下載、串流等新型態的音樂載體出現後，加上資訊爆炸帶來娛樂品味的分眾化，人們不再習慣購買音樂專輯，唱片市場大幅萎縮。獨立音樂與主流音樂的唱片銷售量已無太大的差距，因此獨立音樂不再與主流分庭抗禮，而是能為流行音樂注入活水的來源。隨著 Streetvoice、YouTube 等影音平台和 Facebook 等社群網站的出現，使得新世代的獨立樂團得以有新的管道受到矚目。台灣流行音樂的未來將如何發展尚未可知，但獨立音樂象徵著台灣從未間斷的音樂創作能量，值得你發掘、聆聽。

單元十六 小調和弦進行

示範歌曲：巴奈〈流浪記〉（2000）

> Panai 的〈流浪記〉這首歌非常有趣！ 它在真正進入主歌以前安排了一個跟後面的歌曲完全不同的橋段，帶來一種走唱詩人的感覺；節奏上，是一首非常典型運用 16 beat 的歌曲；調式上，則運用了小調和弦。所以在本單元我們可以複習 16 beat、介紹曲式的分別可以帶來什麼感覺，更重要的是：我們將了解小調常用的和弦進行。

● 左手和弦

小調跟大調是屬於完全不同調性的兩種系統。我們在介紹「調」的章節有提到，調是以「某一個音」為主音的音符組合，它擁有特定的音程關係構成音群，而這組音階最終會回到主音上。大調、小調音群相隔的音程如下圖：

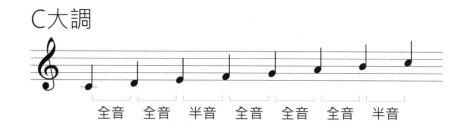

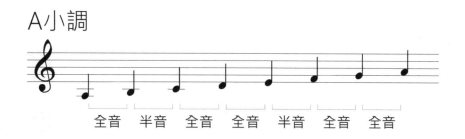

小調通常帶來一種比較悲傷的感受。對初學者來說，我們不用特別分出這個調是不是小調，而會用「關係大小調」來理解，譬如：A 小調與 C 大調是關係大小調，那麼我們就統一用 C 大調來視譜。因此只要記得：通常以「6m」開頭、且有「3」或「3₇」和弦的歌曲，它就極有可能是小調歌曲。

以下是常見的小調和弦進行：

（1）6m → 5 → 1 → 3

（2）6m → 5 → 4 → 3

（3）6m → 2m → 5 → 1 → 4 → 2m → 3 → 3

本曲和弦練習：

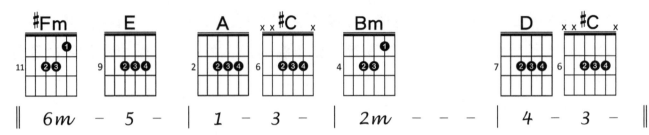

‖ *6m* － *5* － │ *1* － *3* － │ *2m* － － － │ *4* － *3* － ‖

請參照 P.31 Pattern 20。

♪ 右手彈奏

巴奈版本〈流浪記〉的節奏多為 16 beat 的變化型，不同段落使用不同的變化可以達成不一樣的效果。請進行以下練習：

（1）1 - 12 小節：| X↑↓ X↓ ↑↓↑↓ X↓ |

這是類似 Samba 的節奏，許多老台語歌或是原住民歌謠常用這組節奏型態伴奏。

（2）進入主歌以後，它就是很典型的 Slow Soul 16 beat，其中
副歌把每個 16 分音符刷滿，就會有種較為激動的感覺。

13 - 26 小節（主歌部分）：| XX ↑↑↓ X↓X ↑↓↑↓ |

27 - 35 小節（副歌部分）：| X↓↑↓ ↑↓↑↓ X↓↑↓ ↑↓↑↓ |

這樣的組合是不是讓你有穿越時空的感覺呢？

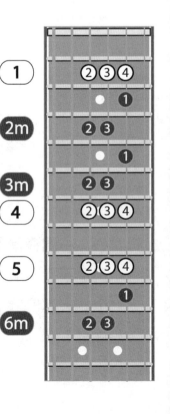

流浪記

Slow soul 4/4
5̣ – 1̇ ♩=63

巴奈 詞曲
巴奈 唱

單元十七 基礎編曲 Part I

示範歌曲：魏如昀〈聽見下雨的聲音〉（2013）

> 　　上個單元〈流浪記〉在進主歌前安排了很酷的橋段，利用這樣的手法，帶給聽眾不一樣的感覺，就是「編曲」的功力。編曲 (Arrangement) 即是一首歌在譜曲、填詞後，利用不同的樂器搭配、曲式安排、和弦編寫等技術，使得一首歌呈現出更完整、或是不同的樣貌。以〈聽見下雨的聲音〉一首歌為例，魏如昀版本和周杰倫版本給人的感覺就不一樣。只有一把吉他時可以編曲嗎？可以！在前面單元提到不同的節奏型態以及和弦運用，就已經是編曲的一環了。接下來，我們將更有系統的帶領大家練習，讓你以後碰到不同歌曲時，能夠了解如何運用各種元素使吉他伴奏更完整。

◆ 左手和弦

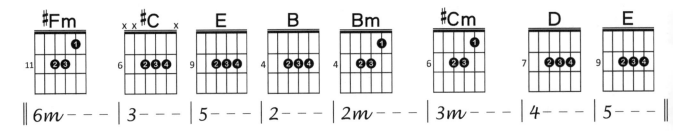

‖ 6m － － － ｜ 3 － － － ｜ 5 － － － ｜ 2 － － － ｜ 2m － － － ｜ 3m － － － ｜ 4 － － － ｜ 5 － － － ‖

◆ 右手彈奏

（1）前奏部分（1 - 4 小節）：8 beat ｜ ↑↑ ↑↑ ↑↑ ↑↑ ｜

（2）主歌部分（5 - 20 小節）：｜ ↑　　↑　↑　↑ ｜

（3）導歌部分（21 - 28 小節）：｜ ↑　　↑　↑↓ ↑↓ ｜

　　　※ 請注意：這邊的 ↑ 可以 6 條弦都刷到，X ↑ 分明並不是重點，重點在於「輕重拍」以及觸弦時每個拍點的表現「顆粒感分明」。

（4）副歌部分（29 - 36 小節）以兩小節為單位：

　　　｜ XX ↑X XX ↑↑↓ ｜ XX ↑X X↓X ↑X ｜

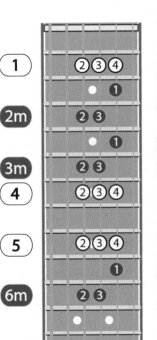

聽見下雨的聲音

Slow soul 4/4
6 - ·4 ♩=84

方文山 詞 / 周杰倫 曲
魏如昀 唱

1　　**1M7**　　**17**　　**16**　　**4m**　　　　**5**

‖ 1　1　7　7 | ♭7　7　6　6 | ♭6　6　6　6 | 5　-　-　0 1 ‖
　　　　　　　　　　　　　　　　　　　　　　　　　　竹

1　　　　　　**3m**　　　　**6m**　　　　**3m**

‖ 2 2　2 1　2 5 3 | 3　-　-　0 1 | 2 2　2 1　2 5 1 | 1　-　0 5 3 |
籬上停留着蜻蜓　　　玻　璃瓶裡插滿小小　　　森林

4　　　　　　**3m**　　　　**2m**　　　　**5**

| 3　-　0 6 2 | 2 3 1　1 3 6 | 6̇　-　0 3 2 | 2　-　-　0 1 |
　　青春　嫩綠　的很　　　鮮明　　　　　百

1　　　　　　**3m**　　　　**6m**　　　　**3m**

‖ 2 2　2 1　2 5 3 | 3　-　-　0 1 | 2 2　2 1　2 5 1 | 1　-　0 5 3 |
葉窗折射的光影　　　像　有着心事的一張　　　表情

4　　　　　　**3m**　　　　**2m**　　　　**5**

| 3　-　0 6 2 | 2 3 1　1 3 6 | 6̇　-　0 6 1 5 | 5 3　2 1 5 7 1 ‖
　　而你　低頭　拆信　　　想知道　關於我的事情

6m　　　　　**3**　　　　**5**　　　　**2**

‖ 1　0 3　4 3 7 | 7　0 3　4 3 7 | 7　0 6　7 1 3 | 3 2　2　-　6 7 |
青苔入鏡　　簷下風鈴　　搖晃曾經　　　回憶

2m　　　　　**3m**　　　　**4**　　　　**5**

| 1̇　4 3　4 1 1 | 1̇　5 3　5 1 1 | 1̇　1 6　1 3 3 | 3 2　2　-　- |
是一行行無從　　剪接的風景　　愛始　終年輕

5　　　　　**1**　　　　**1**　　　　**6m**

| 0　0 2　2̇ 1 7̇ 1 ‖: 1̇　3 5　5　2 2 | 2　0 2　2̇ 1 7̇ 1 | 1̇　3 5　5　2 2 |
而我聽見下　　　雨的　聲音　想起你用唇　　語說　愛情
　　　　　　　　　　　雨的　聲音　於是我的世　　界被　吵醒

6m　　　　　**4**　　　　**1**　　　①　**2m**

| 2̇　0 1　1̇ 2 1 3 | 3　-　0 4 3 | 1̇　0 1　1̇ 2 1 3 | 3　-　0 6　3·2 |
幸福也可以　　　很安　靜　我付出一直　　　很小心
就怕情緒紅　　　了眼　睛　不捨的淚在

　　　　②　**2m**　　　**5**　　　　**1**

| 2̇　0 2　2̇ 1 7̇ 1 :‖ 3　-　0 6　3 2 | 2　1 7̇　7̇ 1 1̇ | 1̇　-　-　0 ‖
終於聽見下　　　彼此的　　臉上　透明

單元十八 基礎編曲 Part II

示範歌曲：汪峰〈當我想你的時候〉（2009）

我們在上個單元〈聽見下雨的聲音〉安排了簡易版本的單吉他編曲。經由上次的練習後，你應該也發現：編曲並不是一定要彈高難度、彈很滿（意指幾乎每拍都有刷到）才會好聽！「留空隙」是一門很重要的學問，空隙讓大家有呼吸空間、想像空間。〈當我想你的時候〉也是一首慢歌，而且情緒更加的溫吞。我們要如何用既有的技巧表現這首歌呢？

● 左手和弦

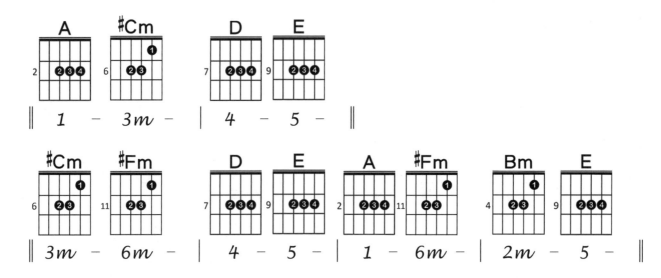

● 右手彈奏

（1）第一次主歌（1 - 10 小節）：8 beat │ ↑　　↑　　↯　－ │

（2）第一次副歌（11 - 18 小節）：│ ↑　　－　　↑　－ │

（3）第二次主歌：│ Ｘ ↑↑↓ ↑Ｘ ↯ │

（4）第二次副歌：│ ＸＸ ↑↑↓ ＸＸ ↑↑↓ │

你應該會發現，當你刷奏的拍點越多，歌曲的情緒就越高昂。因此這首歌的起伏安排應是一段一段越來越強。伴奏隨著歌曲起伏適度的加重力道，如第二次副歌強度＞第二次主歌強度。

當我想你的時侯

Slow Soul 4/4
5 - 6 ♩=56

汪峰 詞曲
汪峰 唱

```
                              1              3m           4              5
| 0    0    0    0 12 ‖ 2333  3221  11· 065 | 6111  1665   5   - |
               那一    天我漫步在夕陽 下    看見一對戀人互相依偎

    1          3m         4          5           3m          6m
| 3555  5556  53· 3·5 | 6111  1662  2   - | 3333  2161  1· 65 |
  那一刻往事湧上心頭    剎 那間我淚 如雨下         昨夜我竟呆立雨中    望著

    4          5          1          6m          2m       5       5
| 6111  1665  5   - | 3555  5556  53· 065 | 6111  1662 2 - ‖ 2/4 2 - ‖
  街對面一動不動      那一刻彷彿回到 從前  不由得我已淚流滿面

    1                        6m                  4          5
‖: 4/4 065 665  5·5  532 | 2·1  1  -  0 | 065 665  56·  653 |
    至少有十年  我 不曾流  淚                   至少有十首歌      給我

    1                  4                      1    6m
| 53  3  -  - | 0443 44·  4  653 | 5·  3  3  0 61 |
  安慰              可現在我會    莫名地 哭  泣         當我

    5                1                    1          3m
| 32  2  -  061 | 1  -  -  0 12 ‖ 2333  3221  1  0·5 |
  想你         的時  侯          生命 就像是一 場告別         從

    4          5          1          3m          4          5
| 6111  1666  65·  5 | 3555  5556  53·  3·5 | 6111  1632  2  012 |
  起點對一切說再 見    你擁有的僅僅是傷痕    在回望來路 的時侯    那天

    3m       6m          4          5           1          6m
| 2333  0221  1·  65 | 6111  1665  5  - | 3555  5556  53· 065 |
  我們相遇在街上      彼此 寒暄並報 以微笑      我們像朋友般揮手道別 轉過

    2m          5          5                        1    6m
| 6111  1662  2  - ‖ 2/4 2  - ‖: 5·  3  3  061 |
  身後已淚流滿面                心 碎         當我

    5                1
| 32  2  -  061 | 1  -  -  - ‖
  想你         的時  侯
```

單元十九 基礎編曲 Part III、綜合運用

示範歌曲：溫嵐〈傻瓜〉（2007）

> 這首歌是 A 調的最後一首歌了，很有難度喔！請大家藉由這首歌的機會複習前面的篇章，加油吧！

● 左手和弦

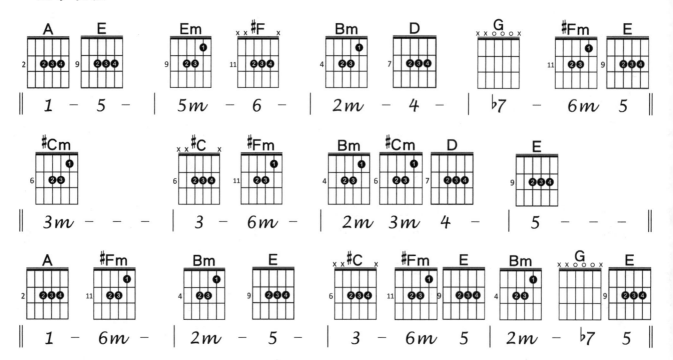

● 右手彈奏

（1）前奏（1 - 8 小節）：8 beat ┃ ↑　　↑　　↑　　↑ ┃

（2）第一次主歌（9 - 16 小節）：┃ ↑　　↑　　↕　　－ ┃

（3）第一次導歌（17 - 20 小節）- 副歌（21 - 29 小節）：┃ Ｘ ↑↑↓ ＸＸ ↕ ┃

（4）間奏（30 - 33 小節）：┃ ↑　↑　↑　↑↑↓ ┃

（5）第二次主歌：┃ Ｘ ↑↑↓ Ｘ ↑↑↓ ┃

（6）第二次導歌：┃ Ｘ ↑↑↓ ＸＸ ↑Ｘ ┃

（7）第二次副歌：┃ＸＸ ↑↑↓ ＸＸ ↑↓↑↓ ┃

力道漸強

傻瓜

Slow Soul 4/4
吳克群 詞曲
溫嵐 唱

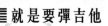

塗鴉牆

E調

E調 Pattern 練習

以下整理了 E 調常見的和弦進行及節奏練習，在後面的單元會再仔細講解及應用。特別注意 E 調的大三和弦和 A 調的小三和弦的按法很類似，小心不要搞混喔！

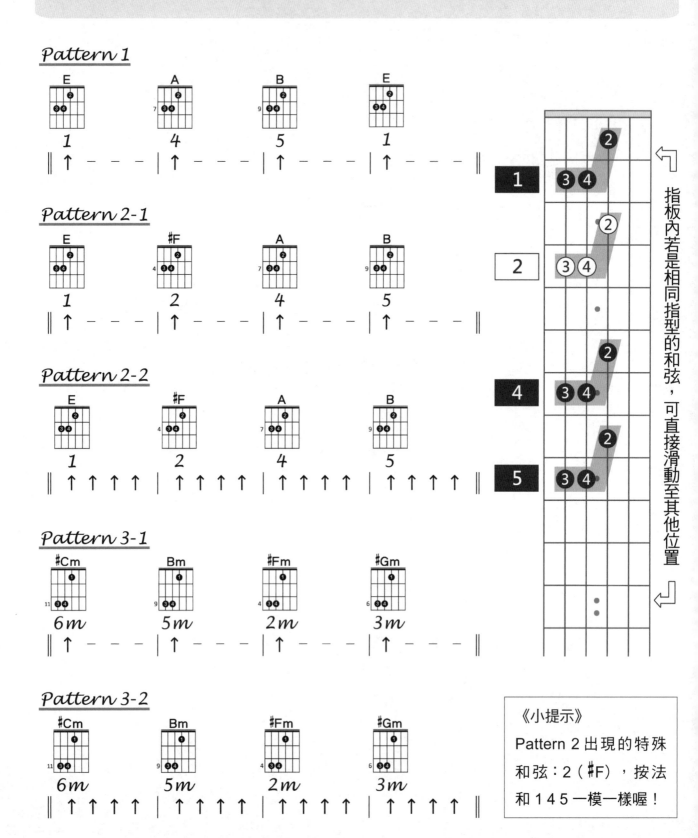

《小提示》
Pattern 2 出現的特殊和弦：2（♯F），按法和 1 4 5 一模一樣喔！

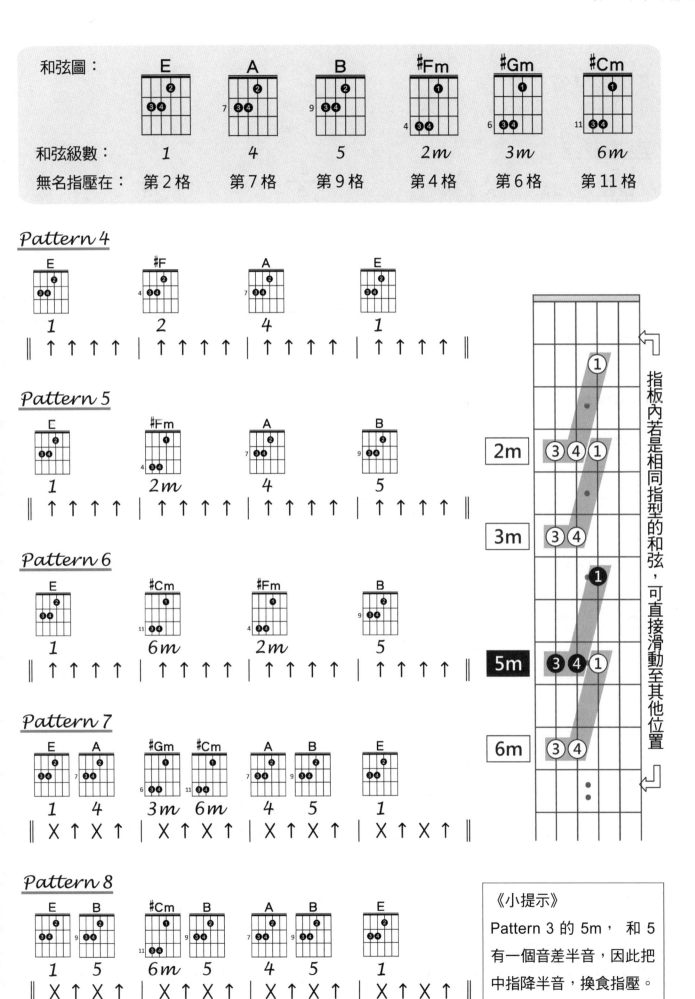

8 beat 147

Pattern 9

Slow Soul

Pattern 10

Pattern 11

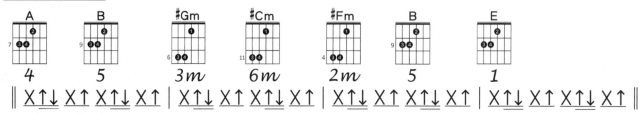

Pattern 12

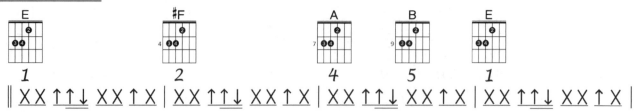

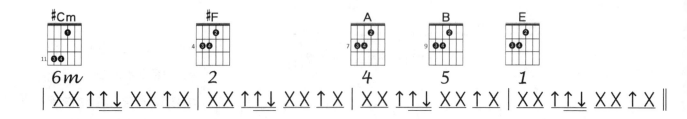

Pattern 13

Pattern 13

8 Beat 147

Pattern 14 -1

Pattern 14 -2

6/8 拍

Pattern 15

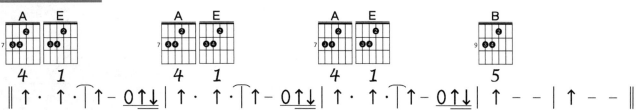

單元一 基礎練習 Part I：145 級和弦練習

示範歌曲：*Soler*〈陌生人〉（2006）

> 現在開始，我們進入了 E 調的世界。同樣的，開始學習一個調時，先熟悉 1、4、5 級和弦的位置是最重要的，因為它們是一首歌中最重要的架構。你將透過本單元熟悉 E 調 1、4、5 和弦，而我們也將在各個單元適時安排複習，讓你對 A 調曾教過的主題加深印象。

♥ 左手和弦

練習換和弦時不要讓手指離開你的弦，直接滑到下一個和弦的位置！

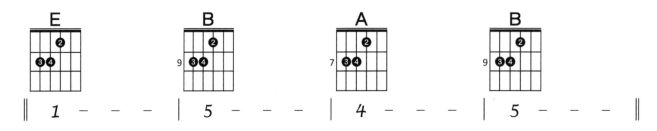

```
   E            B            A            B
‖  1  —  —  — │ 5  —  —  — │ 4  —  —  — │ 5  —  —  — ‖
```

♥ 右手彈奏

請練習邊彈和弦，邊嘗試唱示範歌曲。

（1）前奏（1 - 8 小節）：│ 𝄋 — — — │

　　※ 小提示：琶音即靠著響孔右側邊緣，平順的向下撥動 6 條弦。

（2）主歌（9 - 16 小節）：│ 0 ↑ 0 ↑ │

（3）導歌（17 - 25 小節）：│ X X X X │

（4）副歌（26 - 35 小節）：8 beat │ ↑↓ ↑↓ ↑↓ ↑↓ │

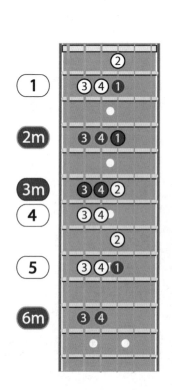

Slow Soul　4/4

5 - i　♩= 102

陌生人

張丹 詞 / Dino Acconci 曲
Soler 唱

E

1　　　　　5　　　　　4　　　　　5
‖515 151 115 151｜575 757 775 757｜464 646 664 646｜252 525 552 525‖

1　　　　　5　　　　　4　　　　　5
‖515 151 115 151｜575 757 775 757｜464 646 664 646｜252 525 552 525‖

1　　　　　5　　　　　4
‖0 33 33 3 333 33·｜3 22 22· 23 11｜1·5 111 111 122｜
　點了　最後一支香 菸　拿著準　備　好的行李　　好 想打個 電話　給你

5　　　　　1　　　　　5
｜2 · 2 431 12·｜0 33 335 555 535｜555 535 555 534｜
　却 沒有勇　氣　　多麼期待你 會再打來叫　我別　走你　的最　愛不

4　　　　　5　　　　　1
｜431 12· 23 43·｜3 33 431 13·‖33 333 333 322｜
　必悲　哀　　電話沒　響所有 一切都　一　　樣還 記得我 們的　承諾

5　　　　　4　　　　　5
｜2·5 222 222 23·｜1 111 111 12·｜22 22 431 13·｜
　總 想起你 說過 爱　我 自暴自　棄也　沒　用難 道我 真的想　不

1　　　　　5　　　　　4
｜³55 ³55 5 35 555 53·｜³55 535 ³55 533｜431 124 434 43·｜
　通雖然傷口越 來越　痛　　感覺呼吸越 來越　重不 會再停止一　直作　夢

4　　　　　5　　　　　4
｜434 43· 434 431｜2　- 　0　0‖06 665 655 53｜
　哭也沒 用 忍著傷　痛　耶　　　　　　　　離 開你我 真的痛　你

1　　　　　5　　　　　4
｜655 53 655　5｜0 6 665 665 66｜655 53 655　5｜
　不知道　你 不知道　　哭 著看著 你離開我 你　看不到　　你 聽不到

4　　　　　5　　　　　1　　　　　5
｜065 665 666 66·｜076 776 777 77·｜i　- 　7　-｜
　為甚 麼為甚麼要離　去　為甚 麼為甚麼再相　遇　已　　　　變

4　　　　　5　　　　　1
｜654　4　-　-｜0　0　0 ³3 2 1｜1　0　0　0‖
　成　　　　　　　　　　　陌 生 人

單元二 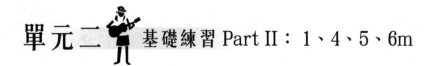 基礎練習 Part II：1、4、5、6m

示範歌曲：*The Band Perry*〈*If I Die Young*〉（2010）

在英語世界的流行歌曲中，鄉村、藍調等歌曲常常是 E 調的，而且常使用 1、4、5 級和弦為主體。因此你常能看到國外的教材中最先教的和弦就是 E、A、D 等和弦。The Band Perry 這首歌裡面有一些典型的鄉村歌曲元素，包括加入如曼陀林 (Mandolin)、鄉村小提琴 (Fiddle) 等樂器。讓我們一起來練習這首歌吧！

● 左手和弦

練習換和弦時不要讓手指離開你的弦，直接滑到下一個和弦的位置！

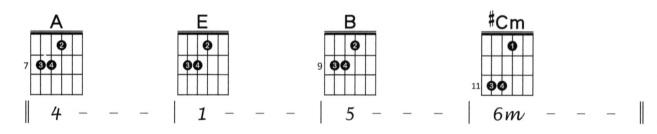

● 右手彈奏

請練習邊彈和弦，邊唱示範歌曲。

（1）前奏（1-4 小節）：

※ 小提示：琶音即靠著響孔右側邊緣，平順的向下撥動 6 條弦。

（2）第 5 小節到最後：

If I Die Young

Kimberly Perry 詞曲
The Band Perry 唱

𝓔

```
              4                1               5            6m
0· 1 3 1 ‖  6.  2 3 2 1  6. 5 0 3  3 2 2 │ 2 2 5  0 2 3 4  4 3 3  3 3 2 1 │
If I die  young bury me in satin Lay  me down   on a   bed of ro  -ses Sink me in the

  4              1                5            6m              4         1        5
│ 2 1 1 3 1 1· 3 3 4 3 2 │ 3 2 2   2 2 3 2 1  1 ‖ 0 3 1 0 6. 5 │ 0 0 0 1 3 2 2 ‖
river at dawn  Send me a-way with the words of a love song   Uh oh  Uh oh     Lord make me a

  4              1               5             6m
‖ 2 1 1  2 3 2 1  6. 5 5   3 3 2 1 │ 2 2 2  2 2 3 3  4 3 3 3 3 │
rainbow, I'll shine down on my mother, She'll know I'm safe with you when she stands under my colors Oh and

  4              1                  5             6m
│ 0 1 3  3 3 3 3  3 2 2 1  1 6. 5 │ 0 2 2 1  2 2 2  2 2 3 2· 1 ‖
life ain't always what you think it ought to be no   Ain't even grey, but she buries her ba-by

  4                1          5   6m    4        1         5
‖ 0 5. 3  3 1 1 5. 5  3 2 2 │ 2 - - 0 1 1 │ 0 3 1  1 5. 5  6. 5 │ 5. - 0· 1 3 1 ‖
The sharp knife of a short  life    Oh well  I've had just enough time   If I die

  4                1                5             6m
‖  6.  2 3 2 1  6. 5 0 3  3 2 2 │ 2 2 5  0 2 3 4  4 3 3  3 3 2 1 │
young, bury me in satin   Lay  me down   on a   bed of ro  -ses, Sink  me in the

  4                1                5             6m
│ 2 1  1 3 1  1· 3  3 4 3 2 │ 3 2 2  2 2 3  2 1  1 ‖
river   at dawn    Send  me  a  -way with the words of  a  love song

  4                1          5   6m    4        1          5
‖ 0 5. 3  3 1 1 5. 5  3 2 2 │ 2 - - 0 1 1 │ 0 3 1  1 5. 5 3· 2 │ 2 - 0· 1 2 3 2 1 ‖
The sharp knife of a short  life      Oh well  I've had just enough time  And I'll be wearing

  4              1                5               6m
‖ 1  0 1 1 2 2 2 2 1  6. 5 5 5 5 │ 7. 7. 6.  7. 7. 7.  1 1 2  2 1 1 │
white when I come in-to your kingdom I'm as  green as the ring on my  little cold finger I've

  4              1                 5              6m
│ 0 3 3  3 3 3  3 2 2 1  1 1 1 │ 2 2  2 2 2 2  2 2 3  4 3 3 5 │
never known the lov-ing of a man But it sure felt nice when he was holding my hand  There's a

  4              1                5            6m
│ 0 3 2 1  1 1 1 0 2 2 1  6. 5· │ 7. 7. 7.  7. 1 1 1 1 2  2 3 1 ‖
boy here in town, says he'll   love me for-e-ver  Who would have thought forever could be severed by
```

83

單元三 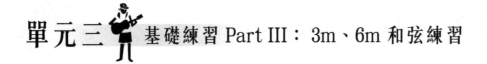 基礎練習 Part III：3m、6m 和弦練習

示範歌曲：宋冬野〈董小姐〉（2013）

> 宋冬野是中國紅極一時的民謠歌手，深受兩岸文青喜愛。他的〈董小姐〉是典型 E 調單吉他編曲的歌，我們也藉由這首歌來練習 E 調的 3m 與 6m 和弦。

♥ 左手和弦

請參照 P. 77 Pattern 7。

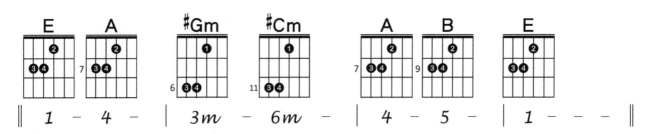

♥ 右手彈奏

請練習邊彈和弦，邊唱示範歌曲。

（1）前奏（1 - 4 小節）- 主歌（5 - 20 小節）：

| ↑　　↑　　↑　　↑ |

（2）副歌（21 - 28 小節）：

| ↑↓ ↑↓ ↑↓ ↑↓ | ↑↓ ↑↓ ↑↓ ↑↑↓ |

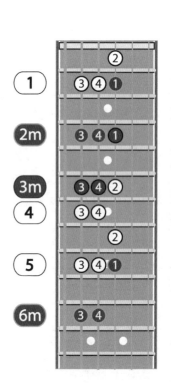

單元四 4 beat / 8 beat / 16 beat

示範歌曲：張惠妹〈我最親愛的〉（2011）

> A 調的單元十一有提到，歌曲有時候不用彈得很滿就可以很好聽；A 調的單元十五也提到，16 beat 可以拿來增加歌曲的起伏。這首曲子就是很典型的例子。以下提供的右手刷扣練習能夠讓你跟歌曲裡的木吉他彈得幾乎一模一樣，請邊彈邊感受原曲中的吉他伴奏帶給你的感覺。

♥ 節奏練習

（1）前奏（1 - 4 小節）

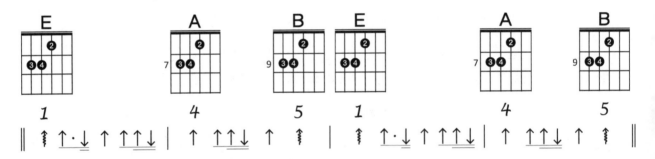

（2）主歌（5 - 12 小節）

和弦：請參照 P. 78 Pattern 10。

刷扣：| ↑ ↑↑↓ ↑ ↑ |

（3）導歌（13 - 16 小節）

刷扣：| ↑ ↑↑↓ ↑ ↑↑↓ |

（4）副歌（17 - 24 小節）

和弦：請參照 P. 78 Pattern 10。

刷扣：| X ↑↑↓ X↓X ↑↓↑↓ |

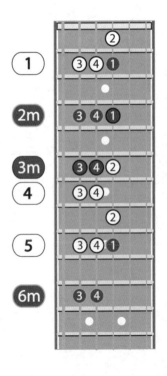

我最親愛的

Slow Soul 4/4
5 - 6 ♩= 71

林夕 詞 / Russell Harris 曲
張惠妹 唱

E

1 5 4 5 1 5 4 5
‖ 5̣ 1 5 - 7̣6̣ | 6̣ 1 6 - - | 0 3̇2̇2̇ 2̇1̇1̇ 1̇ | 6̣ 1̣6̣ 6̣ 5̣ ‖

1 6m 4 5
‖ 0 0 0̇1̇1̇ 1̇7̣6̣5̣ | 5̣6̣·6̣ 0·6̣ 1̇2̇3̇ | 3̇ - 0·6̣ 1̇2̇3̇ | 3̇ 3̇2̇2̇ 2̇ 0 |
很想知道你近 況 我聽人說 還不如你 對我講

1 6m 4 5
‖: 0 0 0̇1̇1̇ 1̇6̣5̣ | 5̣6̣·6̣ 0 1̇2̇3̇ | 3̇·2̇2̇ - 0·6̣ | 3̇3̇3̇4̇ 3̇2̇·0 |
經過那段遺 憾 請你放 心 我 變得更加堅強
想起你的模 樣 有什麼 錯 還 不能夠被原諒

4 3m 5 4 3m 5
| 0 6̣6̣ 5̣3̣ 1̇6̣ | 3̇2̇·2̇ 0 0 | 0 6̣6̣ 5̣3̣ 1̇6̣ | 3̇2̇·2̇ 0 5̣6̣ ‖
世界不管怎樣荒涼 愛過你就不怕 孤單 我最

1 6m 4 5
‖ 1̇1̇1̇ 1̇ 1̇1̇1̇ 3̇5̇6̇ | 6̇·5̇3̇ 3̇ 3̇3̇ | 2̇1̇1̇ 1̇ 3̇3̇ 3̇4̇3̇ | 3̇2̇·2̇ 0 5̣6̣ |
親愛的 你過的怎麼樣 沒我 的日子 你別來無恙 依然

1 6m 4 5
| 1̇1̇1̇ 1̇ 3̇3̇3̇ 2̇3̇3̇ | 3̇2̇1̇ 1̇ - 3̇3̇ | 2̇1̇1̇ 1̇·2̇ 3̇·3̇ 3̇1̇2̇ | 2̇ - - 0 ‖
親愛的 我沒讓你失望 讓我 親一親 像過去 一樣
朋 友

①
1 6m 4 5
‖ 0 0 0̇1̇1̇1̇ 1̇6̣5̣ | 5̣6̣·6̣ 0·6̣ 1̇2̇3̇ | 3̇ - 0·6̣ 1̇2̇3̇ | 3̇2̇ 2̇1̇7̣ 7̣6̣5̣ 5̣ :‖
我想你一定喜 歡 現在的我 學會了你 最愛的開 朗

②
2m 5 2m 3
‖ 0 3̇ 3̇ - 3̇2̇1̇6̣ | 3̇2̇ 2̇ - 5̣3̣ | 1̇ 2̇ 0·2̇ 3̇7̣6̣5̣ | 7̣6̣5̣ 0 1̇2̇3̇ #5̇6̇1̇ 6̇ 2̇6̇ ‖

1 6m 4 5
‖ 0 1̇ 1̇ 1̇ 1̇5̣ 5̣5̣6̣ | 6̣1̇·1̇ 0·6̣ 1̇2̇3̇ | 3̇·2̇ 2̇ 0·6̣ | 3̇ 3̇4̇3̇ 3̇2̇·2̇ |
雖然離開了你的時 間 比一起還 漫 長 我 們總能補 償

1 6m 4 5
| 0 1̇ 1̇ 1̇ 1̇5̣ 5̣5̣6̣ | 6̣1̇·1̇ 0·6̣ 1̇2̇3̇ | 3̇·4̇ 2̇ 0·6̣ | 3̇ 3̇4̇ 3̇2̇ 2̇ |
因為中間空白的時 光 如果還能 分 享 也是 一種浪漫

單元五 特殊和弦練習：4m、5m、6、♭7

示範歌曲：徐佳瑩〈尋人啟事〉（2014）

> 徐佳瑩這首歌用吉他伴奏時，右手不需要彈很多東西，但是左手要換很多特別的和弦。請記得換和弦時不要讓手指離開你的弦，直接滑到下一個和弦的位置，這樣和弦才能夠延續不斷。

● 左手和弦 （請參照 P. 77 Pattern 8）

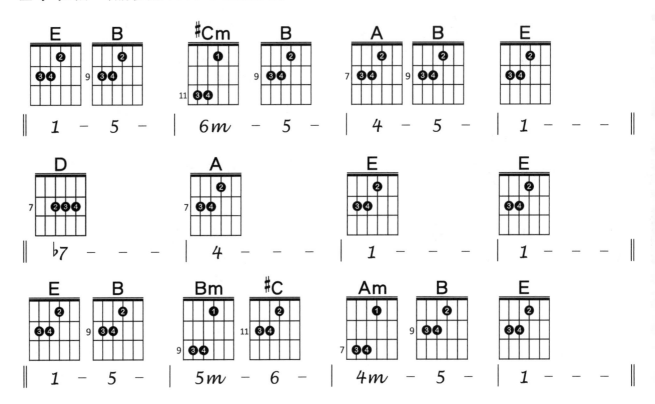

● 右手彈奏

均以四小節為單位

（1）前奏（1 - 4 小節）：| X ↑ X ↑ | X X ↑ – | X ↑ X ↑ | X X ↑ – |

（2）主歌（5 - 12 小節 & 21 - 28 小節）：

| ↑ ↑ ↑ ↑ | ↑ ↑ ↑ ↑ | ↑ ↑ ↑ ↑ | ↑ ↑ ↑ – |

（3）橋段（13 - 20 小節）：| ↟ – – – | ↟ – – – | ↑ ↑↓ ↑ ↑↓ | ↑ ↑ ↑ ↑ |

（4）副歌（29 - 44 小節）：| ↑ ↑↓ ↑ ↑↓ | ↑ ↑↓ ↑ ↑↓ | ↑ ↑↓ ↑ ↑↓ | ↑↑↓ ↑↑↓ ↑ – |

尋人啟事

Slow Soul 4/4
1 - 4̇ ♩ = 73

HUSH 詞 / 黃建為 曲
徐佳瑩 唱

E

```
     1                1                1                1
‖: 1̣ 3̣ 1̣ 7̣ | 1̣ 6̣ 2 - | 1̣ 3̣ 1̣ 7̣ | 1̣ 6̣ 5 - :‖
```

```
     1      5       6m                    4      5      1
‖: 0 3̲2̲ 3̇·5̇ 5̲3̲2̲ 3̇·5̇ | 5̲3̲2̲ 3̲2̲3̲ 3 0̲1̲ | 1̇ - 7 5̲3̲ | 3 0 0 0 |
   讓我看看 你的照片 究竟為什麼   你消    失 不見
```

```
     1      5       6m                    4      5      1
| 0 3̲2̲ 3̇·5̇ 5̲3̲2̲ 3̇·5̇ | 5̲3̲2̲ 3̲2̲3̲ 3 0̲1̲ | 1̇ - 7 5̲3̲ | 3 0 0 4̲5̲6̲ :‖
  多數時間 你在哪邊 會不會疲倦   你思    念 著誰        而世界
```

```
  ♭7              4              1                    1
‖: 6 5̲4̲4̲ 4̄ 1̲1̲5̲ | 5̲4̲ 4̲3̲⁴4̲ 4̲1̲2̲3̲ | 3 0 0 0 | 0 0 0 4̲5̲ |
  的粗糙   讓我去 到你身邊 難一些                    而緣
```

```
  ♭7              4              1                    1
| 6 5̲4̲4̲ 4̄ 0·1̲ | 5̲4̲ 4̲3̲⁴4̲ 4̲ 1̇·2̇ | 1̇ 0 0 0 | 0 0 0 0 :‖
  份 的細膩     又 清楚的浮現 你的 臉
```

```
     1      5       6m                    4      5      1
‖: 0 3̲2̲ 3̇·5̇ 5̲3̲2̲ 3̇·5̇ | 5̲3̲2̲ 3̲2̲3̲ 3 0̲1̲ | 1̇ - 7 5̲3̲ | 3 0 0 0 |
  有些時候 我也疲倦 停止了思念   卻不    肯 鬆懈
```

```
     1      5       6m                    4      5      1
| 0 3̲2̲ 3̇·5̇ 5̲3̲2̲ 3̲6̲5̲ | 5̲3̲2̲ 3̲2̲3̲ 3 0̲1̲ | 1̇ 1̇ 7 1̇·1̇ | 1̇ 0 0 0̲5̲ :‖
  就算世界 擋在我面前 猖狂地說   別 再 奢 侈 浪費        我
```

```
     1      5       6m     5      4      5       1
‖: 3̇ 1̇ 2̇ 4̇·3̇ | 3̇ - - 0 | 3̇ 1̇ 2̇ 1̲̇1̲̇ | 1̲̇6̲̇5̲̇ 5 0 0̲5̲5̲ |
  多 想 找 到 你            輕 捧 你 的 臉         我 會
```

```
     1      5       5m     6      4m     5       1
| 3̇ 1̇ 2̇ 4̇·3̇ | 3̇ - - 0 | #5 1̲̇·2̲̇ 2̲̇1̲̇ | 1̇ - 0 0̲5̲ |
  張 開 我 雙 手            撫 摸 你 的 背         請
```

```
     1      5       6m     5      4      5       1
| 3̇ 1̇ 2̇ 4̇·3̇ | 3̇ - - 0 | 3̇ 1̇ 2̇ 1̲̇1̲̇ | 1̲̇6̲̇5̲̇ 5 0 0̲5̲ |
  讓 我 擁 有 你            失 去 的 時 間        在
```

```
     1      5       6m    5m  1   4      5       1
| 3̇ 1̇ 2̇ 4̇·3̇ | 3̇ - - 0 | 6 1̲̇·2̲̇ 2̲̇1̲̇ | 1̇ - 0 0 :‖
  你 流 淚 之 前            保 管 你 的 淚
```

89

單元六 切分音、特殊和弦練習 Part II：3、4m、5m

示範歌曲：蕭煌奇〈愛做夢的人〉（2009）

> 　　切分音意指將重拍放在原本較輕的拍子上，如反拍常為弱拍，若把反拍增強，即有切分音的感覺，讓歌曲更有節奏感。它是現代流行歌曲中非常常用的節拍型態，尤其自從 R&B 開始在華語市場流行之後，我們幾乎能在每首流行歌中發現這樣的元素。〈愛做夢的人〉這首歌在歌曲過門處特別用切分音處理，也是我們值得學習的手法之一。　※ 過門是歌曲中不同橋段銜接處的特別段落。

◆ 切分音練習

切分音會以很多形式出現，本章我們先認識最基本的形式，節奏型態如下：

| ↑ O↑ ↑X ↑X |

0 即是休止符，我們可以用「悶音」來表現。悶音是為了切斷聲響的延續，分為左手悶音以及右手悶音，左手悶音是保留原本壓和弦的形狀，並將手指倒下，輕觸吉他弦，需注意彈下一個音時要恢復壓和弦的姿勢；右手悶音則是用右手輕觸六條弦即可。

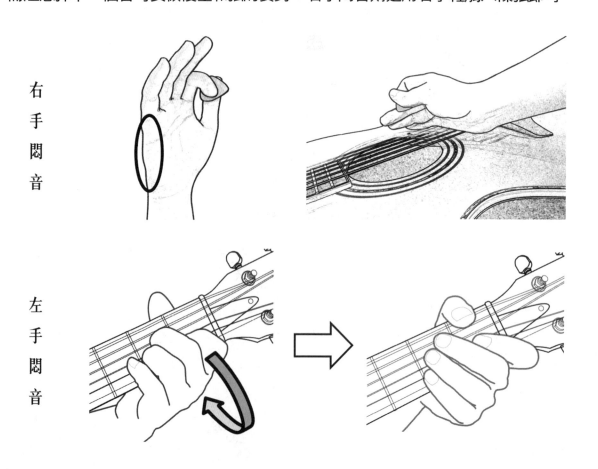

右手悶音

左手悶音

左手和弦

〈愛做夢的人〉的和弦並不簡單，請大家熟悉下列和弦進行。

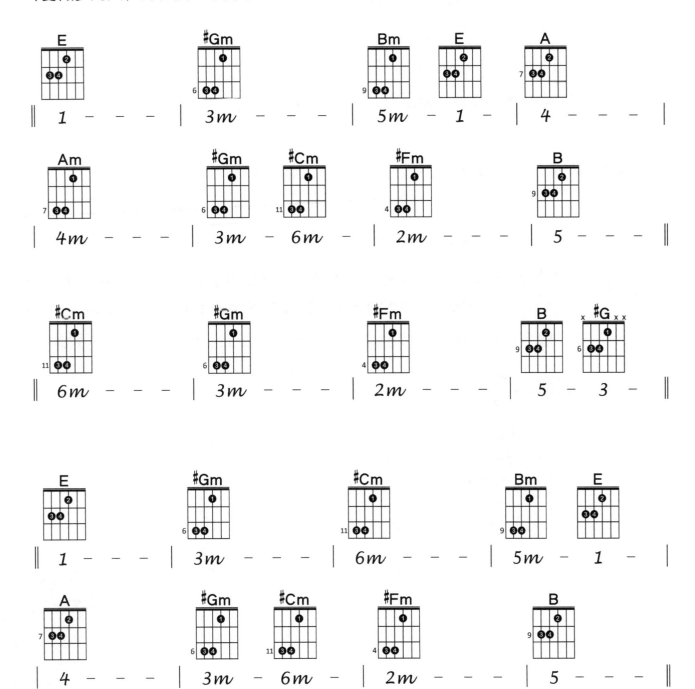

♥右手彈奏

（1）前奏（01 - 08 小節）：｜ ↑↓ ↑↓ ↑↓ ↑↓ ｜

（2）主歌（09 - 17 小節）：｜ ↑　↑　↑　↑ ｜

最後兩小節用切分音當過門：｜ ↑ O↑↑X ↑X ｜

（3）導歌（18 - 26 小節）：｜ ↑↓ ↑↓ ↑↓ ↑↓ ｜

（4）副歌（27 - 43 小節）：｜ X ↑↑↓ XX ↑X ｜

最難的地方來了：在 3m 換 6m 的時候一律使用切分音。一個小節竟然要換
兩次和弦，又要用切分音？別著急，記得我們在 A 調單元十四的 Folk Rock
時，曾有類似的狀況。這時，我們必須在第二拍的反拍換和弦，如下列圖示：

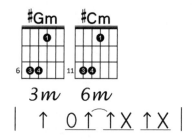

#Gm　#Cm
3m　　6m

｜ ↑ O↑↑X ↑X ｜

接著，請你試著彈唱這首歌吧！

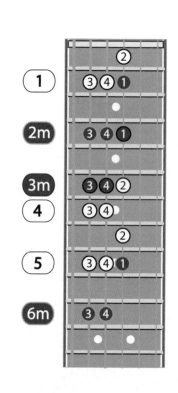

愛做夢的人

Slow Soul 4/4

5 - i ♩ = 77

胡如虹 詞 / 蕭煌奇 曲
蕭煌奇 唱

E

```
  1                    3m                    5m           1              4
‖0  6̇   5̇   -  │0  035̇  5  0̇21  │2̇  -  0   0  │3̇  3̇3̇  -  0 │

  4m                   3m      6m             2m                  5
│0̇ ♭6̇  1̇6̇  2̇1̇ 6̇│5  0   0̇72̇  1̇│0  0  36̇  653̇│2̇2̇ 0  0  055̇‖
                                                                    常常
                                                                    人海

  1                     3m                   2m                  5
‖33̇ 33̇· 21̇ 17̇· │75̇ 535̇ 5  - │44̇ 454̇ 321̇· │16̇ 63̇· 2̇ 1234│
  聽人在講感情不通  擱放那呢重     這袟有太多乁妄望  煞嘸法度 放愛情來的
  荒荒有時緣分嘸也  甲咱躲迷藏     不管有多少的困難  要多少時 間 只要心裡

  3m                     6m                  2m       5         1
│5  35̇ 5  03̇│1̇7 653̇ 3  051̇│23̇ 351̇ 23̇ 532̇│2̇  1̇  -  - │
  那一天       聽     卡多嘸同款   猶原把心 交乎別人猶原愛做  夢
  有 希望      拿     真心來相送   總有 一天 愛會變成美麗的戀  夢

  1                     6m                  3m                  2m
│0  0   0   0 ‖61̇ 16̇· 11̇ 61̇·│23̇3̇ 523̇ 3  - │61̇ 16̇· 11̇ 13̇·│
                 只要有你做伙眠夢   我心甘情願       去做一個人講乁憨

  5                     6m                  3m                  2m
│2̇  -  -  - │61̇ 16̇· 66 23̇·│55 56̇· 5  035̇│66 665̇ 6·5̇ 53̇│
  人            春夏秋冬日思夜夢  只為一句話 一句 你是我一生最愛 的

  5                                          1              3m
│5  -  -  - │0  0·1̇ 17 635̇‖5·53̇ 55 556̇│65̇· 5̇ 17̇ 33̇│
  人            是不是有一天    你也變甲我同  款   心內住一個

  6m                    5m      1            4                   3m      6m
│3·32̇ 32̇ 15̇·│5  -  33̇ 566̇│6  - 17̇ 667̇│6  55̇ - 055̇│
  人開始 變甲愛做 夢    唔米是永遠      唔米時陣要 憨 憨等     攏是

  2m                    5                   1                   3m
│65̇ 53̇ 35̇ 13̇·│2̇  0·1̇ 17 635̇│5·53̇ 55 56̇·│5  0̇1̇ 17 633̇│
  真心付出青春的紀 念  是不是咱兩人     攏是愛做夢的  人  做一場戀愛夢

  6m                    5m      1            4                   3m      6m
│3·32̇ 35̇ 56̇·│5  -  33̇ 566̇│6  - 17̇ 6667̇│65̇51̇ - 055̇│
  甘願乎風吹雨 淋    感情用袟完      你我免驚命運 創 治人     只要

  2m                    5                   1
│65̇ 53̇3̇ 32̇·055̇│65̇ 53̇ 32̇ 2·1̇│1  -  -  - ‖
  有你甲我相 等   只要和你同心這就是 永  遠
```

93

單元七 Slow Soul

示範歌曲：陳奕迅〈你的背包〉（2003）

陳奕迅的〈你的背包〉是一首 Slow Soul 的經典曲目。相信你對 Slow Soul 的基本型態已經非常熟悉，在此我們模仿原曲稍作不同於基本型的拍點變化。

● 左手和弦

請參照 P.77 Pattern 4。

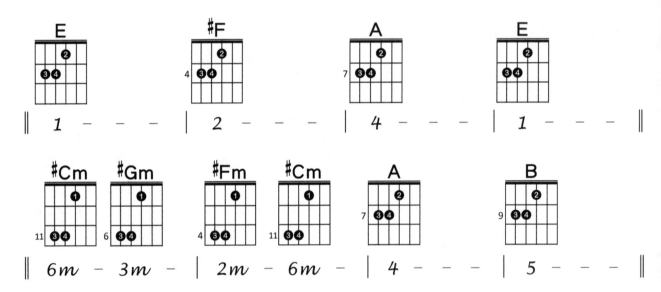

E	#F	A	E
1 — — —	2 — — —	4 — — —	1 — — —

#Cm #Gm	#Fm #Cm	A	B
6m — 3m —	2m — 6m —	4 — — —	5 — — —

● 右手彈奏

（1）一小節一個和弦的段落：| XX ↑↑↓ X↓X ↑X |

（2）一小節兩個和弦的段落：| XX ↑X XX ↑X |

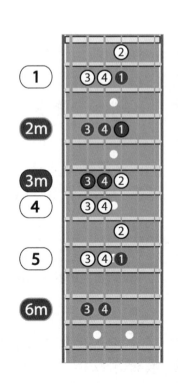

Slow Soul 4/4
$\dot{6} - \dot{3}$ ♩ = 63

你的背包

林　夕 詞 / 蔡政勳 曲
陳奕迅 唱

E



一九九五年　我們在機場的車站　你借我　而我　不想歸還　那個
揹了六年半　我每一天陪它上班　你借我　我就　為你保管　我的

背包　載滿　紀念品和患難　還有摩擦留下的　圖　案　你的
朋友　都說它　舊的很好看　遺憾是它已與　你　無　關　你的

背包　揹到現在還沒爛　卻　成為我身體另一半　千金
背包　讓我走的好緩慢　總　有一天陪著我腐爛　你的

不換　它已熟悉我的汗　它　是我肩膀上的　指　環
背包　對我沉重的審判　借　了東西為什麼　不

還

你的

背包　讓我走的好緩慢　總　有一天陪著我腐爛　你的

背包　對我沉重的審判　借　了東西為什麼　不還

95

單元八 Slow Soul 16 beat

示範歌曲：吳汶芳〈孤獨的總和〉（2015）

一開始聽〈孤獨的總和〉這首歌，你可能會覺得比較像是 Folk Rock。這樣的直覺不代表你是錯的，我們前面提過，許多節奏型態都是 8 beat 的延伸，若我們把這首歌的速度用兩倍計算（56 bpm → 112 bpm），那麼只要刷的拍點類似，它確實可能會像 Folk Rock。因此我們一再強調，要把 8 beat、16 beat 以及右手刷扣上下擺動的感覺培養起來，你便不會拘泥於節奏型態的框架。至於本章為何把這首歌定義在 Slow Soul 16 beat，主要是按照這首歌後面的鼓點而定。

● 左手和弦

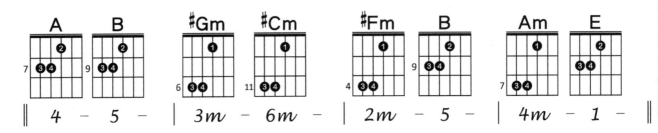

● 右手彈奏

（1）第一次循環（至倒數第二行反覆記號前）：

$$| \text{X} \cdot \downarrow \ \uparrow \cdot \downarrow \ \uparrow \cdot \downarrow \ \uparrow \downarrow \uparrow \downarrow |$$

（2）第二次循環：

$$| \text{X} \downarrow \uparrow \downarrow \ \uparrow \downarrow \uparrow \downarrow \ \text{X} \downarrow \uparrow \downarrow \ \uparrow \downarrow \uparrow \downarrow |$$

※ 小提示：記得拍子的輕、重一定要盡力表現出來，才能夠讓歌曲有 grooving（節奏感）。

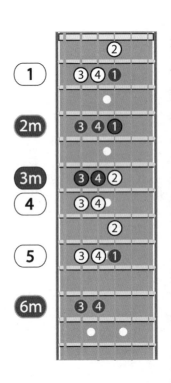

孤獨的總和

Slow Soul 4/4
5 - 5̇ ♩ = 56

吳汶芳 詞曲
吳汶芳 唱

單元九 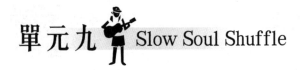 Slow Soul Shuffle

示範歌曲：〈王力宏〉七十億分之一（2015）

Slow Soul Shuffle，是 16 beat 的延伸，這種節奏多用於 R&B 或 Grooving 較有跳動感的歌曲，因此也常和切分音搭配。它的難度在於同時掌握四拍與三拍的特性，就像 是 Slow Soul 和 Slow Rock 的結合一般。

Slow Soul Shuffle 中 16 分音符的簡譜表示方法如下：

$$\underline{XXXX} = \overset{\frown{3}}{\underline{X0X}}\overset{\frown{3}}{\underline{X0X}}$$

也就是說，16 分音符不再是正反拍，而是三連音的第一、第三點。要練習這種節奏除了開節拍器練以外，更重要的是身體的律動感。你不妨可以試著對著歌曲彈奏這首歌。

● 左手和弦

● 右手彈奏

（1）前奏和第一次主歌（1 - 12 小節）：| XX ↑X XX ↑X |

　　※ 請注意，儘管是 Slow Soul Shuffle，只刷 8 分音符的時候，它還是跟原本的 8 beat 一樣，看看示意圖便可知： $\underline{X\,X} = \underline{X0X0} = \overset{\frown{3}}{\underline{X00}}\overset{\frown{3}}{\underline{X00}}$

（2）第一次副歌（13 - 26 小節）：| XX ↑↑↓ XX ↑X |

（3）第二次循環（27 小節至反覆記號後的第二次副歌）：| X̌ ↑↑↓ X̌↓X ↑↓↑↓ |

※ 學完 Slow Soul Shuffle 以後，可嘗試使用此節奏型態套用在 P. 53 A 調單元十一的〈依然愛你〉，會更符合原曲的節奏感！



Slow Soul Shuffle 4/4
1 - 5 ♩= 75

七十億分之一

王力宏 詞曲
王力宏 唱

99

單元十 Folk Rock 與切音

示範歌曲：旺福〈塞車恰恰〉（2015）

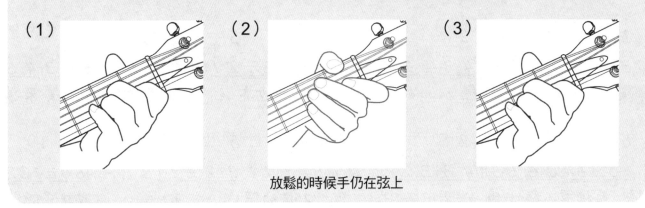

這個單元我們要學習一個新的技巧：切音。

切音在簡譜中的表示方法：↑（往下刷）或 ↓（往上刷）。 切音的分解動作如下：

（1）手按緊和弦，右手刷一下。

（2）左手放鬆（但仍然觸碰在弦上），聲響就會被切斷。

（3）放鬆後馬上再壓緊和弦（因為持續放鬆的狀態會出現泛音）。

※ 請注意：切音時，右手要盡量刷在左手有按住的弦上，聽起來才會清脆、不拖泥帶水。

（1）　　　　　　　　（2）　　　　　　　　（3）

放鬆的時候手仍在弦上

♥ **和弦練習**

請參照 P.79　Pattern 13。

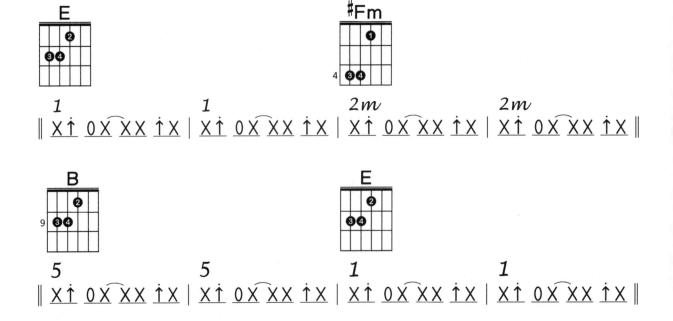

塞車恰恰

Folk Rock　4/4
5 - 5　♩=140

姚小民 詞／姚小民 曲
旺福 唱

E

N.C.
‖ 0 3 3 2 2 1 6 5 | 1 6 1　1　- |

1
0 3 3 2 2 1 6 5 | 2 1 2　2　- |

1

2m

2m
| 0 3 3 2 2 1 6 5 | 2 1 2　2　- |

5

5
0 3 3 2 2 1 6 5 | 1 1 6 1　1　- |

1

1
‖: 0 3 3 2 2 1 6 5 | 1 6 1　1　- |
上班的路上都是　車車車
停車位裡面都是　車車車

1
0 3 3 2 2 1 6 5 | 2 1 2　2　- |
下班的路上還是　車車車
到底哪裡可以停　車車車

1

2m

2m
| 0 3 3 2 2 1 6 5 | 2 1 2　2　- |
時候到了一起來　恰 恰恰
遲到別怪我要怪　車車車

5

5
0 3 3 2 2 1 6 5 | 1 1 6 1　1　- :‖
塞車的節奏就是　恰恰恰恰
約好的朋友請你　等我一下

1
| 0 1 1 7 7 6 5 |

4
‖ 6 1 2 3　2 - |
我的麻吉咧

4
6 1 2 3 2 1 |
我的麻吉在哪

1
5 3 5 3 |
裡 在 車 在

1
5 - - - |
車

4
| 6 1 2 3　2 - |
窩都媽爹捏

4
6 1 2 3 2 1 |
有神經病在亂

5
2 - - - |
叫

5
2 - - - |

1
‖ 1 1 2 3 5 5 6 5 |
左邊右邊前面後面

1
1 1 2 3 5 5 6 |
全部都是車車車

4
1 1 2 3 5 5 6 5 |
一台兩台三台四台

4
1 1 2 3 5 5 6 |
五六七八車車車

2m
| 0 4 4 3 |
整 條 馬

2m
2 2 1 6 3 3 2 |
路塞到有時差

5
2 - - - |

5
2 - - - |

1
‖ 1 1 2 3 5 5 6 5 |
左邊右邊前面後面

1
1 1 2 3 5 5 6 |
全部都是車車車

4
1 1 2 3 5 5 6 5 |
一台兩台三台四台

4
1 1 2 3 5 5 6 |
五六七八車車車

2m
| 0 4 4 3 |
青 春 都

5
2 2 1 6 1 1 1 |
塞在馬路上 啦

1
1 - - - |

1
1 - - - - ‖

101

單元十一 8 beat 1、4、7

示範歌曲：韋禮安〈翻譯練習〉（2010）

> 8 beat 1、4、7 是把重拍放在第 1、4、7 個 8 分音符上，常用於比較輕快的歌曲。這種節奏的難度在於把重拍放在第 4 個點，會讓你有種手腳拍子不同步的錯覺。我們先利用簡單的 pattern 熟悉一下左右手的協調，再試試看這首歌曲。

● 和弦練習

（1）基本練習（請參照 P.79 Pattern 14-1）

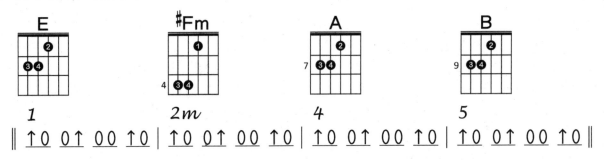

（2）基本練習二

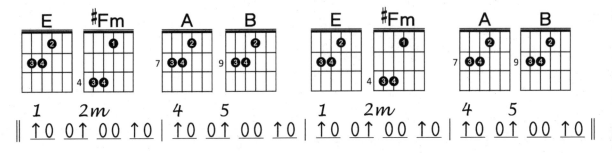

※ 如同 Folk Rock 一小節彈兩個和弦時一樣，要在 8 beat 的第 4 個點就換和弦喔！

（3）如果以上都沒問題，你也可以嘗試這樣刷：

| ↑ X↑ 0X ↑ |　（請參照 P.79 Pattern 14-2）

回到最原始的出發點，因為是 8 beat，所以你可以任意彈奏不同的點，但是重音一定要彈出來，才能夠表現出 147 的動態喔！試著彈奏這首歌吧！

翻譯練習

8 beat 147 4/4
$\dot{5} - \dot{4}$ ♩= 132

韋禮安 詞曲
韋禮安 唱

```
              1            2m           4          5              2m                    5
034 ‖ 5 1 7 5 5 · 1 | 5 4 3 2 2 - | 1· 7 7 1 1 7 1 5 | 5 - 5 - |

      1            2m           4          5              1            2m           4          5
‖ 0 3 5 4 4 3 2 1 | 1·2 2 - - | 0 3 5 4 4 3 2 1 | 1·5 5 - - ‖
  海是什  麼樣的  顏色                      藍是什  麼樣的  快樂

      1            2m           4          5              2m                          5
‖ 0 3 5 4 4 3 2 1 | 1·2 0 2 2 3· 3 | 0 1 2 3 3 4 3 3 | 3 2 2 2 3 0 ‖
  我用字  句拼湊的景  色                      到底適  不適合

  2m                 5                  1            2m           4          5
‖ 0 1 2 3 3 4 3 3 | 2 - 2 3 0 ‖: 0 3 5 4 4 3 2 1 | 1·2 2 - - |
  完全傳  達我的                          你是什  麼樣的  角色
                                         以為有  無數的  選擇

      1            2m           4          5              1            2m           4          5
‖ 0 3 5 4 4 3 2 1 | 1·5 5 - - | 0 3 5 4 4 3 2 1 | 1 2 3 5 5 6 - |
  給我什  麼樣的  快樂                      我的字  彙到底  夠不夠格
  描繪我  心底的  長河                      斟酌不  定到底  夠不夠格

  2m                 5                  2m                          5
‖ 0 1 2 3 3 4 5 5 | 5 - - - | 0 1 2 3 3 4 5 5 | 5 - - 5 6 ‖
  把你鋪  陳在                            字裡行  間呢            喔
  原文太  多深刻                          譯文該  當如何

      1            2m           4          5              1            2m           4          5
‖ 0 3 1 1 1 6 5 | 5 - 5 6 6 | 0 3 1 1 1 2 4 | 4 3 7 7 1 7 1 |
  每一字  每一      句                    全部留  給你   最真  的表情

  6m        5        4        2              2m                    5
‖ 0 1 1 1 5 5 3 | 6 5 5 5 #4 4 - | 0 3 4 5 5 - | 0 3 4 5 5 1 7 ‖
  尋找  最完美的翻  譯                    形容你          是最難  的練

      1            2m           4          5              1            2m           4          5
‖ 1· 2 2 2 6 5 2 | 4 1 4 4 7 7 1 2 | 3 3 3 3 4 2 2 - | 0 7 1 1 0 2 5 5 - :‖
  習
```

103

單元十二　8 beat 1、4、7 應用

示範歌曲：棉花糖〈好日子〉（2010）

● 和弦練習

（1）前奏（1 - 8 小節）： | ↑0　0↑　00　↑0 |

（2）主歌（9 - 24 小節）：

```
  4                1               4               1
‖ ↑ ↑ 0 0 0 | ↑ X↑ 0X ↑ | ↑ ↑ 0 0 0 | ↑ X↑ 0X ↑ ‖
```

```
  4              3m   6       2m   5   1
‖ ↑ ↑ 0 0 0 | ↑ · ↑ · ↑ | ↑ ↑ ↑ ↑ ↑ | ↑ ↑ ↑ ↑ ↑ ‖
```

↑ 搶拍

（3）副歌（Slow Soul，25 小節至結束）

```
  4              1               4               1
‖ X ↑↑↓ ↑↓ ↑↓ | X ↑↑↓ ↑↓ ↑↓ | X ↑↑↓ ↑↓ ↑↓ | X ↑↑↓ ↑↓ ↑↓ ‖
```

```
  4              3m   6       2m   5        1
‖ X ↑↑↓ ↑↓ ↑↓ | ↑ ↑ ↑ ↑ | ↑ ↑ ↑ ↑ | ↑ ↑ - - ‖
```

※ 補充：其他 147 的常見型態：

(1) | X̌↑ ↓X̌ ↑↓ X̌↓ |

(2) | ↑̌X X↑̌ XX ↑̌X |

(3) | ↑̌↑↓ ↑↓̌ ↑↓↑ ↑̌X |

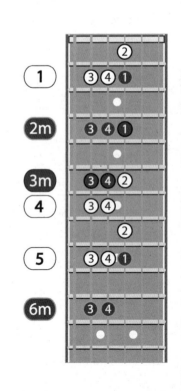

好日子

8 beat 147　4/4
5 - 5　♩=130

莊鵑瑛、沈聖哲　詞曲
棉花糖katncandix2　唱

4　　　　**1**　　　　**4**　　　　**1**
3 53 3 1·｜7 27 7 5·｜3 53 3 1·｜2· 2 2 －｜

4　　　　**1**　　　　**4**　　　　**1**
3 53 3 1·｜71 27 7 5·｜3 53 3 1·｜2· 6 6 5 5｜

4　　　　**1**　　　　**4**　　　　**1**
1· 1· 1｜7 － － 0｜1· 1· 1｜3 2 1 2 1｜
開　著　車　子　　　風　和　日　麗　的　日　子
不　好　意　思　　　討　厭　的　瞌　睡　蟲　禁　止

4　　　　**3m**　**6**　　　**2m**　**5**　　**1**
1· 1· 1｜7 5 3 3 0｜1 1· 7 7 1｜1 － － －｜
裝　著　笑　聲　零　食　　今　天　開　始
說說　你　新　的　故　事　　盡　情　放　肆

4　　　　**1**　　　　**4**　　　　**1**
1 1 1· 1 7｜7 － － 0｜1 1 1· 1｜3 2 1 2 1｜
找　個　好　位　置　　鋪　著　剛　看　完　的　報　紙
一　次　又　一　次　　見　到　你　煩　惱　能　消　失

4　　　　**3m**　　**6**　　　**2m**　**5**　　**1**
1· 1· 1 1｜7 5 3 3 0｜1 1· 7 7 1｜1 － 0 0 5｜
你　特　製　的　三　明　治　　營　養　好　吃　　　每
使　出　搞　笑　的　本　事　　微　笑　堅　持

4　　　　**1**　　　　**4**　　　　**1**
3 1 1· 6 5｜5 0 0 0 5｜3 1 1· 6 5｜5 0 0 0 5｜
一　個　好　日　子　　快　樂　的　好　日　子　　　每

4　　　　**3m**　**6**　　　**2m**　**5**　　**1**
3 1 1 6 6｜5 7 #1 0｜3 1 1 1 2 1｜1 － 0 5 6 1｜
一　個　有　你　的　好　日　子　　說　好　要　一　輩　子　　好　不　好

4　　　　**1**　　　　**4**　　　　**1**
3 － 0 5 4 3｜2 － 0 5 4 3｜1 － 4 －｜3 3 2 0 5 6 1｜
你　　要　珍　惜　著　　每　一　個　快　樂　　日　子　好　不　好

4　　　　**3m**　**6**　　　**2m**　**5**　　**1**
3 － 0 5 4 3｜3 － 5 －｜4 4· 3 2 1｜1 －｜
你　　要　珍　惜　著　　我　　好　　朋　友　啊

單元十三 Slow Rock 及其變化型

示範歌曲：汪峰〈存在〉（2011）

> 接下來三個單元我們將跳脫 8 beat 的框架，進入到三連音的世界。本章我們將先複習 Slow Rock 的基本型態，也分享較為進階的應用。我們以汪峰的〈存在〉為例。

● 節奏練習

請大家先複習最基本的 Slow Rock 型態：

$$| \overset{3}{\times \times \times} \overset{3}{\uparrow \uparrow \uparrow} \overset{3}{\times \times \times} \overset{3}{\uparrow \uparrow \uparrow} |$$

接著，我們試著把拍子再切的更細，把原本的三連音切成 6 份：

$$| \overset{3}{000000} \overset{3}{000000} \overset{3}{000000} \overset{3}{000000} |$$

然後，我們嘗試不斷的下、上彈奏這些拍子：

$$| \overset{3}{\times \downarrow \uparrow \downarrow \uparrow \downarrow} \overset{3}{\uparrow \downarrow \uparrow \downarrow \uparrow \downarrow} \overset{3}{\times \downarrow \uparrow \downarrow \uparrow \downarrow} \overset{3}{\uparrow \downarrow \uparrow \downarrow \uparrow \downarrow} |$$

做點變化，就會變成這首歌的節奏囉！

$$| \overset{3}{\times \ \uparrow \downarrow \uparrow \downarrow} \overset{3}{\uparrow \ \uparrow \downarrow \uparrow \downarrow} \overset{3}{\times \ \uparrow \downarrow \uparrow \downarrow} \overset{3}{\uparrow \ \uparrow \downarrow \uparrow \downarrow} |$$

現在，請嘗試練習這首歌吧！

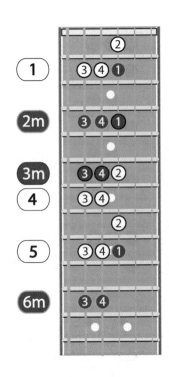

小提示：

$$\underline{1\ 2} = \overset{3}{1\ 1\ 2}$$

Slow Rock 4/4
5 - 6 ♩ = 57

存在

汪　峰　詞曲
汪　峰　唱

𝓔

```
        1                          6m              2m                   5
 ⌒3                    ⌒3          ⌒3                       ⌒3           ⌒3
532 ‖: 2 3  3  05  3 2 1 | 1 -  0  3 2 1 | 3 2  2  0 6  6 1 6 | 2 - 0  5 3 2 |
多少人 走著     卻困在原 地      多少人 活著     卻如同死去       多少人
 榮耀       卻感覺屈 辱      多少次 狂喜     卻倍受痛楚         多少次
```

```
    1                      6m                 2m                   5
 ⌒3           ⌒3  ⌒3              ⌒3         ⌒3           ⌒3            ⌒3
|2 3 3  3  0 3  3 5 1 | 1 6 6 - 0  3 2 1 | 3 2  2  0 2  2 3 4 | 5 - 0  5 5 2 ‖
愛 著      卻 好似分  離      多少人 笑著     卻滿含淚 滴       誰知道
幸 福      卻 心如刀  絞      多少次 燦爛     卻失魂落 魄
```

```
    1                      6m                 2m                   5
 ⌒3            ⌒3  ⌒3             ⌒3         ⌒3            ⌒3            ⌒3
‖2 3 3  3  0 3  3 2 1 | 1 -  0  6 5 3 | 4 5 4  4  0 6  3 3 3 | 3 2 2  -  0 0 1 1 |
我們       該去向何 處      誰明白 生命     已變為何 物        是否
我們       該夢歸何 處      誰明白 尊嚴     已淪為何 物        是否
```

```
    3                      6m                 2m                   5
               ⌒3         ⌒3  ⌒3            ⌒3      ⌒3              ⌒3
|3 3 4  3  - 6 | 2 2 1  1  - 0 6 1 | 2 2 3  2  - 2 3 4 | 5 - 0 5 5  3 3 5 |
找個藉 口      繼 續苟活      或是展翅高飛     保持憤 怒        我該如何
找個理 由      隨 波逐流      或是勇敢前行     掙脫牢 籠
```

```
  ┌─①─────────────
     1                      4                                      1
                       ⌒3        ⌒3         ⌒3         ⌒3       ⌒3      ⌒3          ⌒3
| 2 2  1  -  0  7 1 ‖3 3 3 3  3 7 7 7  1 1 1 1  1 7 5 | 3 3 3 3  3 7 7 7  1 1 1 1  1 7 5 |
存  在
```

```
    4                                      1                                      4
 ⌒3      ⌒3       ⌒3        ⌒3          ⌒3      ⌒3       ⌒3        ⌒3          ⌒3      ⌒3       ⌒3        ⌒3
|3 3 3 3  3 7 7 7  1 1 1 1  1 7 5 | 3 3 3 3  3 7 7 7  1 1 1 1  1 7 5 | 3 3 3 3  3 7 7 7  1 1 1 1  1 7 5 |
```

```
    4                                      1                                      4
 ⌒3      ⌒3       ⌒3        ⌒3          ⌒3      ⌒3       ⌒3        ⌒3                                ⌒3
|3 3 3 3  3 7 7 7  1 1 1 1  1 7 5 | 3 3 3 3  3 7 7 7  1 1 1 1  1 7 5 | 2  -  -  5 3 2 :‖
                                                                                   多少次
```

```
  ┌─②─────────────
  ♭6
                       4m                                        2m
 ⌒3                    ⌒3       ⌒3       ⌒3      ⌒3            ⌒3      ⌒3       ⌒3      ⌒3
| 2 2  1  -  - ‖1 1 1 1  2 2 2 2  ♭3 3 3 3  4 5 5 1 | 1 1 1 1  2 2 2 2  3 3 3 3  4 5 5 6 |
存  在
```

```
  5
 ⌒3         ⌒3              ⌒3
|2 2 1  7 7 5  5  5 5 2 ‖
誰知道
```

單元十四 Shuffle

示範歌曲：李干娜〈心花開〉（2014）

你是否還記得在第九單元的 Slow Soul Shuffle，16 分音符的表示方法？

$$XXXX = \widetilde{X\overset{3}{O}X}\widetilde{X\overset{3}{O}X}$$

而 Slow Soul Shuffle 在鼓的世界中其實叫做 Half-time Shuffle，也就是說，它的拍子是 Shuffle 的一半，所以既然 Half-time Shuffle 是 16 分音符的尺度，那麼 Shuffle 想必就是 8 分音符的尺度囉！Shuffle 中 8 分音符的簡譜表示方法如下：

$$X X = \widetilde{X\overset{3}{O}X} \text{ 或 } \widetilde{X\overset{3}{X}}$$

如圖示，任何正反拍都會變成三連音的第一拍和第三拍。讓我們來複習一下 Slow Rock 的基本節奏：

$$| \widetilde{X\overset{3}{X}X}\uparrow\overset{3}{\uparrow}\uparrow \widetilde{X\overset{3}{X}X}\uparrow\overset{3}{\uparrow}\uparrow |$$

我們只要把第二拍去掉，並且變換一下刷法，就會變 Shuffle 節奏囉！

$$| \uparrow\downarrow \ \uparrow\downarrow \ \uparrow\downarrow \ \uparrow\downarrow | = | \widetilde{\uparrow\overset{3}{O}\downarrow} \widetilde{\uparrow\overset{3}{O}\downarrow} \widetilde{\uparrow\overset{3}{O}\downarrow} \widetilde{\uparrow\overset{3}{O}\downarrow} | \text{ 或 } | \widetilde{\uparrow\overset{3}{\downarrow}} \ \widetilde{\uparrow\overset{3}{\downarrow}} \ \widetilde{\uparrow\overset{3}{\downarrow}} \ \widetilde{\uparrow\overset{3}{\downarrow}} |$$

Shuffle 是活潑、動感的節奏型態，常見於可愛的小品、爵士、藍調等風格，現在就讓我們來練習看看吧！

● 和弦練習

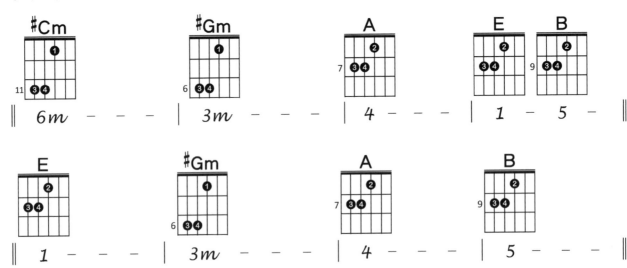

#Cm	#Gm	A	E	B
6m — — —	3m — — —	4 — — —	1 —	5 —

E	#Gm	A	B
1 — — —	3m — — —	4 — — —	5 — — —

Shuffle　4/4
5 - 4̇　♩ = 120

心花開

阿茅仔 詞曲
李千娜　唱

```
  6m              3m                  4                  1        5
‖ 5 5 6 3 3 6 5 | 6 6 6 3 3 - | 5 5 6 3 3 6 5 | 6  3  2  1 |

  6m              3m                  4                           5
‖: 5 5 6 3 3 6 5 | 6 6 6 3 3 - | 5 5 6 3 3 6 5 | 0  0  5  6 :‖
                                                      愛  著
                                                      希  望

  6m              3m                  4                  1        5
‖ 3 - 5 3̇ 2 | 2 - 0 5 6 | i 6 i 6 i 6 5 | 0  0  5  6 |
  你   沒 法度    人 講 感情的路賣勉強        一   技
  你   來 作伴    我的 一生交乎你來抟        只   有

  6m              3m                  4             5      3
‖ 3 - 5 3̇ 2 | 2 - 0 5 6 | i 6 i 6 i 3̇ 2 | 2  0  i  7 ‖
  草   一 點露    因為 黑白舞嘛無 卡抓      只  要
  你   尚 適合    咱倆 人未來是天 注定

  6m              3m                  4                  1        5
‖ i 6 i 6 i 2 | 7 5 7 5 7 2 | i 6 i 6 i 6 5 | 5  0  5  6 |
  思念思念 你我  甜啊甜蜜 蜜 你 來牽我的手 好毋    甲 你

  6m              3m                  4             5
‖ i 6 i 6 i 3 | 2 i 2 i 2 3 | 2 i 2 i 2 3 2 | 2  0  0 5 6 5 ‖
  黏啊黏踢 踢我  飛啊飛上 天 咱 何時才會 當愛唷     看 著你

  1              3m                  4             5
‖ 3̇ 3̇ 3̇ 2̇ i | 3̇ 3̇ 3̇ 2̇ i | 2 3 2 i i 2 | 2  0  0 5 6 5 |
  心 花 開 我的 心 花 開 那像 春 風 對面 搶     看 著你

  1              3m                  4             5
‖ 3̇ 3̇ 3̇ 2̇ i | 3̇ 3̇ 3̇ 2̇ i | 2 - 3 4 3 2 | 2 0 5 2 3 i ‖
  心 花 開 我的 心 花 開 那像 唱    芫    芫    我 面 紅

  6m              3m                  4                  1        5
‖ i 6 6 3 3 6 5 | 6 6 6 3 3 - | 5 5 6 3 3 6 5 | 6  3  2  1 :‖
  紅
```

109

單元十五 6/8拍與E調和弦指型綜合應用

示範歌曲：*Jason Mraz*〈*I Won't Give Up*〉（2012）

　　在本書的最後一個單元，我們跳脫熟悉的「一個小節有四拍、以四分音符為一拍的 4/4 拍系統，進入到「一個小節有六拍、以八分音符為一拍」的 6/8 拍系統。在本單元中，你必須適應下列元素：

（1）一個小節有六拍，所以記得一個小節腳打六下拍子。

（2）因為以「八分音符為一拍」，因此假設單音是 $\dot{1}$，則 $\dot{1}$ 為一拍、$\underline{\dot{1}}$ 為半拍。

　　和 4/4 拍中的 4 beat、8 beat 一樣，在 6/8 拍的體系中，我們一樣先熟悉一拍一下和一拍兩下的正反拍兩種模式。請左手悶音、右手做以下刷奏練習：

（1）一拍一下：│ ↑ ↑ ↑　↑ ↑ ↑ │

（2）正反拍：│ ↑↓↑↓↑↓　↑↓↑↓↑↓ │

　　練習過後，你會發現它跟 Slow Rock 聽起來很像！但是由於輕重拍不同，會造成這兩種節奏的歌曲有不一樣的味道。接著，我們把一些拍點拿掉，變成以下節奏型態：│ ↑ ↑↓↑↓　↑ ↑↓↑↓ │

● 和弦練習

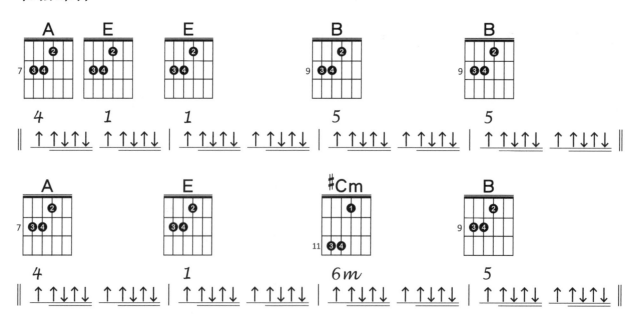

6/8
$\dot{5} - \dot{3}$　♩=138

I Won't Give Up

J. Mraz/M. Natter 詞曲
Jason Mraz 唱

```
     1                    4          1              5              5
| 0·11  123 |  4· 3· | 0· 321 |  2  -  - | 0·51  12·3 ‖
                                                    When I look in-to

     4      1         1                   4          1          1
‖ 4·   3· | 0·1 1  1 2 34 | 4· 3· | 0  11  12·3 |
  your   eyes    it's like watching the night  sky      or a beauti-ful

     4      1         1                   5              5
| 4·   3· | 0·5 3  3 2 1 |  2  -  - | 0  05  1 2 3 ‖
  sun    rise    oh there's so much they  hold          and just like them

     4      1         1                      4       1           1
‖ 4·   3· | 0  01 12 231 | 4· 5·  52  3 | 3 0·5  12 31 |
  old    stars   I see that you've come so  far         to be right where

     4      1         1                5              5
| 4·   3· | 0  3  3 2 1 |  2  -  - | 0  05  3 2 1 ‖
  you    are    how old is your  soul          But I won't give

     4             1               6m            5
‖ 1·   1· | 1·  2 3 2 1 | 1·  1· | 2  05 3 321 |
  up    on    us  e-ven if the  skies  get   rough I'm giving you

     4               1             5              5
| 1 6 5   1· | 1  05  1 1 2 2 | 2 6 5  5  - | 0·  1 2 3 1 ‖
  all     my    love I'm still looking up           When you're needing

     4      1         1                  4        1          1
‖ 4·   3· | 0·  1 2 3 1 | 4  55  5323  1 | 1  0  1 2 3 |
  your   space    to do some  na-vi-ga-ting        I'll be here

     4      1              1                5              5
| 4 4 5  523232 | 1  05  3 2·1 2 | 2  -  - | 0  05  3 3 2 1 ‖
  patiently wait - ing  to see what you find         'cause e-ven the

     4              1             6m              5
‖ 1·   1· | 1·  3 2 1 | 1·  1  2 2 | 2 0  3 3·2 |
  stars   they   burn  some e-ven  fall  to the earth    we've got a

     4          1             5              5
| 1 6  1· | 1·  1 1 2 2 | 2 2  7 5  0· | 0·  0· ‖
  lot   to    learn  god knows we're wor-th it
```

111

簡化和弦的原貌

在教材中，我們將 E 調及 A 調的和弦簡化以方便教學。但在樂理上，這些和弦的名字不見得都是這麼簡單的。同時，每個和弦放在歌曲不同的位置，也都會有不同的名稱。像是 E 調的 6 級小和弦 #Cm，簡化後的聲響效果卻會讓人聯想到 Amaj7。提及這些概念是希望各位初學者了解和弦的原貌，不要誤會我們將和弦簡化的本意。

以下的表格可以給各位對照「最符合該和弦的名稱」及「簡化後的和弦名稱」。

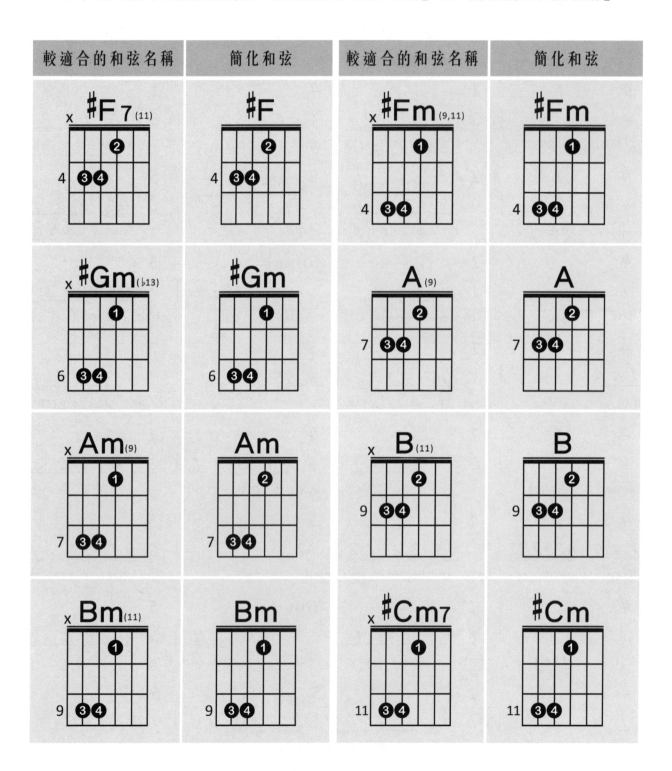

較適合的和弦名稱	簡化和弦	較適合的和弦名稱	簡化和弦

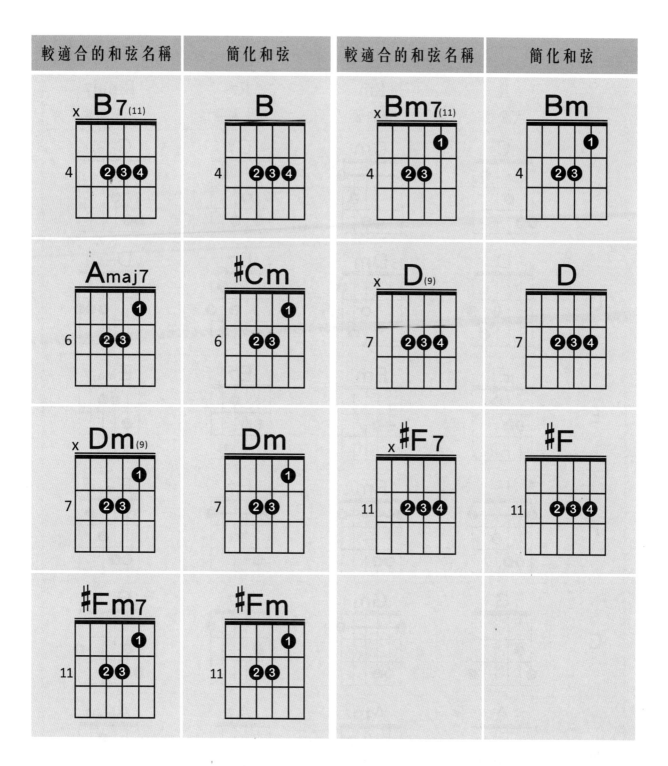

常用和弦表

◎寄款人請注意背面說明
◎本收據由電腦印錄請勿填寫

郵政劃撥儲金存款收據

收款帳號
戶名
存款金額
電腦記錄
經辦局收款戳

郵政劃撥儲金存款單

金額 新台幣(小寫)

億 仟 佰 拾 萬 仟 佰 拾 元

戶名 麥書國際文化事業有限公司

寄款人

姓名

通訊處

電話

經辦局收款戳

虛線內備供機器印錄用請勿填寫

帳號 1 7 6 9 4 7 1 3

通訊欄（限與本次存款有關事項）

就是要彈吉他

訂□ 購單

★ 贈送音樂飾品1件

*書籍未滿1000元,酌收郵資80元

總金額 _____ 元

郵政劃撥存款收據 注意事項

一、本收據請詳加核對並妥為保管，以便日後查考。

二、如欲查詢存款入帳詳情時，請檢附本收據及已填妥之查詢函向各連線郵局辦理。

三、本收據各項金額、數字係機器印製，如非機器列印或經塗改或無收款郵局收訖章者無效。

請 寄 款 人 注 意

一、帳號、戶名及寄款人姓名通訊處各欄請詳細填明，以免誤寄；抵付票據之存款，務請於交換前一天存入。

二、每筆存款至少須在新台幣十五元以上，且限填至元位為止。

三、倘金額塗改時請更換存款單重新填寫。

四、本存款單不得黏貼或附寄任何文件。

五、本存款金額業經電腦登帳後，不得申請駁回。

六、本存款單備供電腦影像處理，請以正楷工整書寫並請勿折疊。帳戶如需自印存款單，各欄文字及規格必須與本單完全相符；如有不符，各局應婉請寄款人更換郵局印製之存款單填寫，以利處理。

七、本存款單帳號及金額欄請以阿拉伯數字書寫。

八、帳戶本人在「付款局」所在直轄市或縣（市）以外之行政區域存款，需由帳戶內扣收手續費。

本聯由儲匯處存查　保管五年

支票代號：0501、0502現金存款　0503票據存款　2212劃撥票據託收

I PLAY
音樂手冊
MY SONGBOOK 系列

大字版 / A4

一般版 / B5

- 102 首中文經典和流行歌曲之樂譜,無須翻頁即可彈奏全曲。

- 線圈裝訂可完全展開平放,外出表演與團康活動皆實用。

- 保有原曲風格、簡譜完整呈現,各項樂器演奏皆可。

- 內附各調性之移調級數對照表及吉他、烏克麗麗常用調性和弦表。

I PLAY 詩歌 †
MY SONGBOOK

- 收錄經典福音聖詩、敬拜讚美傳唱歌曲 100 首。

- 完整前奏、間奏好聽和弦編配,使敬拜更增氣氛。

- 內附吉他、鍵盤樂器及烏克麗麗常用各調性和弦級數對照表。

一般版 / A5

定價 $ 360

麥書國際文化事業有限公司

10647台北市羅斯福路三段325號4F-2
http://www.musicmusic.com.tw

TEL:02-23636166 · 02-23659859
FAX:02-23627353

最新圖書目錄

麥書文化

COMPLETE CATALOGUE

學習音樂最佳途徑
音樂人必備叢書
專業樂譜

民謠彈唱系列

彈指之間 潘尚文 編著 定價380元 附影音教學 QR Code
Guitar Handbook
吉他彈唱、演奏入門教本，基礎進階完全自學。精選中文流行、西洋流行等必練歌曲。理論、技術循序漸進，吉他技巧完全攻略。

指彈好歌 吳進興 編著 定價400元 附影音教學 QR Code
Great Songs And Fingerstyle
附各種節奏詳細解說、吉他編曲教學，是基礎進階學習者最佳教材，收錄流行必練歌曲、經典指彈歌曲，且附前奏影音示範、原曲仿真編曲影片QR Code連結。

節奏吉他完全入門24課 顏鴻文 編著 定價400元 附影音教學 QR Code
Complete Learn To Play Rhythm Guitar Manual
詳盡的音樂節奏分析、影音示範，各類型常用音樂風格、吉他伴奏方式解說，活用樂理知識，伴奏更為生動。

吉他玩家 周重凱 編著 定價400元
Guitar Player
最經典的民謠吉他技巧大全，基礎入門、進階演奏完全自學。精彩吉他編曲、重點解析，詳盡樂理知識教學。

吉他贏家 周重凱 編著 定價400元
Guitar Winner
自學、教學最佳選擇，漸進式學習單元編排。各調範例練習，各類樂理解析，各式編曲手法完整呈現。入門、進階、Fingerstyle必備的吉他工具書。

六弦百貨店彈唱精選1、2 潘尚文 編著 定價360元
Guitar Shop Song Collection
專業吉他TAB譜，本書附有各級和弦圖表、各調音階圖表。全新編曲、自彈自唱的最佳叢書。

六弦百貨店精選3 潘尚文、盧家宏 編著 定價360元
Guitar Shop Song Collection
收錄年度華語暢銷排行榜歌曲，內容涵蓋六弦百貨歌曲精選。專業吉他TAB譜六線套譜，全新編曲，自彈自唱的最佳叢書。

六弦百貨店精選4 潘尚文 編著 定價360元
Guitar Shop Special Collection 4
精采收錄16首絕佳吉他編曲流行彈唱歌曲－獅子合唱團、盧廣仲、周杰倫、五月天……，一次收藏32首獨立樂團歷年最經典歌曲－茄子蛋、逃跑計劃、草東沒有派對、老王樂隊、滅火器、麋先生……。

超級星光樂譜集（1）（2）（3） 潘尚文 編著 定價380元
Super Star No.1.2.3
每冊收錄61首「超級星光大道」對戰歌曲總整理。每首歌曲均標註有吉他六線套譜、簡譜、和弦、歌詞。

木吉他演奏系列

六弦百貨店指彈精選1、2 盧家宏 編著 定價300元 DVD
Guitar Shop Fingerstyle Collection
專業吉他TAB譜，本書附指彈六線譜使用符號及技巧解說。全新編曲，12首木吉他演奏示範，附全曲DVD影像光碟。

吉他新樂章 盧家宏 編著 定價550元 CD+VCD
Finger Stlye
18首最膾炙人口的電影主題曲改編而成的吉他獨奏曲，詳細五線譜、六線譜、和弦指型、簡譜完整對照並之超級套譜，附贈精彩教學VCD。

吉樂狂想曲 盧家宏 編著 定價550元 CD+VCD
Guitar Rhapsody
12首日韓劇主題曲超級套譜，五線譜、六線譜、和弦指型、簡譜全部收錄。彈奏解說、單音版曲譜，簡單易學，附CD、VCD。

古典吉他系列

樂在吉他 楊昱泓 編著 定價360元 附影音教學 QR Code
Joy With Classical Guitar
本書專為初學者設計，學習古典吉他從零開始。詳盡的樂理、音樂符號術語解說、吉他音樂家小故事，完整收錄卡爾卡西二十五首練習曲，並附詳細解說。

新編古典吉他進階教程 林文前 編著 定價550元 DVD+MP3
New Classical Guitar Advanced Tutorial
收錄古典吉他之經典進階曲目，可作為卡爾卡西的銜接教材，適合具備古典吉他基礎者學習。五線譜、六線譜對照，附影音演奏示範。

古典吉他名曲大全（一）（二）（三） 楊昱泓 編著 每本定價550元
（一）（三）DVD+MP3 （二）附影音教學 QR Code
Guitar Famous Collections No.1 / No.2 / No.3
收錄多首古典吉他名曲，附曲目簡介、演奏技巧提示，由留法名師示範彈奏。五線譜、六線譜對照，無論彈民謠吉他或古典吉他，皆可體驗彈奏名曲的感受。

音樂製作系列

專業音響實務秘笈 陳榮貴 編著 定價500元
Professional Audio Essentials
華人第一本中文專業音響的學習書籍。作者以實際使用與銷售專業音響器材的經驗，融匯專業音響知識，以最淺顯易懂的文字和圖片來解釋專業音響知識。內容包括混音機、麥克風、喇叭、效果器、等化器、系統設計…等等的專業知識及相關理論。

專業音響X檔案 陳榮貴 編著 定價500元
Professional Audio X-Files
專業影音技術詞彙、術語中文解譯。專業音響、影視廣播，成音工作者必備工具書。A To Z 按字母順序查詢，圖文並茂簡單而快速。音樂人人手必備工具書！

錄音室的設計與裝修 劉連 編著 定價680元
室內隔音設計寶典，錄音室、個人工作室裝修實例。琴房、樂團練習室、音響視聽室隔音要訣。全球知名錄音室設計典範。

DJ唱盤入門實務 楊立鈦 編著 定價500元 附影音教學 QR Code
The DJ Starter Handbook
從零開始，輕鬆入門－認識器材、基本動作與知識。演奏唱盤；掌控節奏－Scratch刷碟技巧與Flow、Beat Juggling；創造律動，玩轉唱盤－抓拍與丟拍、提升耳朵判斷力、Remix。

吹管樂器系列

口琴大全－複音初級教本 李孝明 編著 定價360元 DVD+MP3
Complete Harmonica Method
複音口琴初級入門標準本，適合21-24孔複音口琴。深入淺出的技術圖示、解說，全新DVD影像教學版，最全面性的口琴自學寶典。

陶笛完全入門24課 陳若儀 編著 定價360元 DVD+MP3
Complete Learn To Play Ocarina Manual
輕鬆入門陶笛一學就會！教學簡單易懂，內容紮實詳盡，隨書附影音教學示範，學習樂器完全無壓力快速上手！

豎笛完全入門24課 林姿均 編著 定價400元 附影音教學 QR Code
Complete Learn To Play Clarinet Manual
由淺入深、循序漸進地學習豎笛。詳細的圖文解說、影音示範吹奏要點。精選多首耳熟能詳的民謠及流行歌曲。

長笛完全入門24課 洪敬婷 編著 定價400元 附影音教學 QR Code
Complete Learn To Play Flute Manual
由淺入深、循序漸進地學習長笛。詳細的圖文解說、影音示範吹奏要點。精選多首耳熟影劇配樂、古典名曲。

歡樂小笛手 林姿均 編著 定價320元
Let's Play Recorder
適合初學者自學，也可作為個別、團體課程教材。首創「指法手指謠」，簡單易懂，為學習添樂趣，特別增設認識音符&樂理教室單元，加強樂理知識。收錄兒歌、民謠、古典小品及動畫、流行歌曲。

作者　　張雅惠
編輯團隊　尤泰傑　丘育瑄　李　明
　　　　　茆明泰　孫伯元　張孟揚
　　　　　康育瑄　張儀亭　莊鈞甯
　　　　　許銘炘　陳仲穎　裘詠靖
　　　　　劉家佑　劉獻中　馬鶴誠
封面設計　張雅惠、茆明泰、丘育瑄
美術編輯　莊鈞甯、陳以琁
校對　　陳珈云

出版發行　麥書國際文化事業有限公司
　　　　　Vision Quest Publishing International Co., Ltd.
地址　　10647台北市羅斯福路三段325號4F-2
　　　　　4F.-2, No.325, Sec. 3, Roosevelt Rd.,
　　　　　Da'an Dist., Taipei City 106, Taiwan（R.O.C.）
電話　　886-2-23636166・886-2-23659859
傳真　　886-2-23627353
郵政劃撥　17694713
戶名　　麥書國際文化事業有限公司

http://www.musicmusic.com.tw
E-mail:vision.quest@msa.hinet.net
中華民國106年5月初版